御宅藝的世界

在動畫第 1 集，嬰兒時期的露比和阿奎亞曾展露過御宅藝。雖然網路的剪接影片也引發過話題，不過在本書會將御宅藝提升至藝術領域，為大家介紹公開發表精彩表演的知名藝人們！

はら

INTERVIEW

想要精通御宅藝的契機是？

開始玩御宅藝是在 2011 年的夏天，當時我還是國中 2 年級的學生。因為想到可以在文化祭的時候表演，於是成為開端。

開始想要精通的契機有很多，不過硬要舉例的話應該是去參加成為專業團體的試鏡，還有決定日本第一御宅藝的比賽之類的吧。

平常都是怎麼練習的呢？

我會去租工作室在鏡子前確認動作，或是去健身房鍛鍊體能。

有喜歡的偶像音樂嗎？

我沒有特別推的偶像，只是個單純表演御宅藝的玩家。不過在我玩御宅藝的這段期間，大約 5 年前的時候，我有 1 年不算長的期間推過隸屬 STARDUST planet，一個名叫 Rock A Japonica 的偶像團體。

知道《【我推的孩子】》嗎？請談談喜歡哪個角色，以及喜歡該角色的原因。

我習慣一口氣看完動畫，所以還沒有看⋯⋯很想快點開始看！

請談談今後的活動以及想要宣傳的事項。

這件事還沒有正式發表，不過我預計在 5 月中旬要組新團，如果大家能踴躍訂閱頻道，我會很開心的！我的目標是要在今年底前達到 50 萬訂閱！

我們 7 月 1 日會在東京王子，然後 7 月 8 日會在名古屋某個地方參加活動演出，希望大家能來觀賞！

SNS

Twitter　　　　　　@hara08_wotagei
Instagram/tiktok　@hara08_wotagei
YouTube　　　　　　はら ヲタ芸日本一

Fly-N シュン

INTERVIEW

想要精通御宅藝的契機是？

我當偶像推超過 10 年，藉此和同好開始玩御宅藝。當時有稍微參考上傳到 Niconico 動畫的御宅藝影片，從那些影片自學，然後變得精通。現在還記得當時看過的御宅藝非常帥氣。

平常都是怎麼練習的呢？

因爲每個人的行程關係，我們多半是自己練習，然後成員會來和我討論技術細節。

影片都是當天編舞教完之後直接拍攝完畢，和其他活動中的舞者相比，做法應該有點不一樣吧。由於現場表演幾乎和影片是一樣的編舞，很像在看影片自己練習編舞的感覺。

有喜歡的偶像音樂嗎？

我還是偶像推的時候很喜歡 SKE48，現在還是很喜歡 48 相關的音樂。最近的話喜歡 BiSH 的音樂。那種充滿能量和感受得到熱情的演出很吸引我。

知道《【我推的孩子】》嗎？請談談喜歡哪個角色，以及喜歡該角色的原因。

當然知道！漫畫我追到最新一話，動畫也是每週準時收看。最喜歡的角色是阿奎亞。他一邊學習演藝業界和人際關係相關的各種知識和經驗，一邊讓自己持續成長，慢慢地表現出人情味，更重要的是經常會看到他重視母親和妹妹的場面，我非常喜歡他。

請談談今後的活動以及想要宣傳的事項。

Fly-N 是在 2016 年組團，但是有很長一段時間成果不佳。直到 2022 年的 YouTube Shorts 才受到更多人關注，現在已經突破 140 萬訂閱。尤其許多國外觀眾會來看我們的表演，我想應該可以開始向海外發展。

首先是在日本全國舉辦巡迴演出，包括活動演出在內，爲了讓更多人能看到我們，我們會以 YouTube 爲主要平台，繼續向全世界散播御宅藝的樂趣和美好！

SNS

Twitter | @flynwotagei
Instagram | 成員有個人帳號
YouTube | Fly-N フライン

漫畫版

聖地巡禮

【我推的孩子】

舞台探訪

阿奎亞的前世，原本是在鄉下當醫生的吾郎，無論他多麼墮落（偶像宅），畢竟是名醫生。愜意地陪著女性逛有錢人的約會路線，想必是駕輕就熟 (?!) 的事。

他和佳奈約好見面的咖啡廳在《YOUNG JUMP》本來店名是「ルルアール（ルノアール）」，但是在《JUMP＋》變更為「STAR BOOKS COFFEE（星巴克）」，他們從咖啡廳到伊勢丹購物，然後前往知名的巴西料理餐廳用餐（很好吃喔♪）。附帶一提，佳奈幻想之後會去的「主打天篷床的飯店」，也是內行人才知道的飯店。

DECORTÉ

STARBUCKS COFFEE

阿奎亞和佳奈的

新宿約會！

從新宿站東側出口約在星巴克見面→伊勢丹新宿店，然後動線完美地去餐廳吃巴西烤肉。附近還有在女生之間知名的精品旅館。

（第73話）

B 小町剛組成時，一直是以地下偶像團體身分在活動（出自赤坂アカ的小說《45510》）。她們後來因為愛的活躍而成為登上武道館的偶像。一起來看看這些可能成為明日之星的地下偶像們吧！

地下偶像的世界

シンセカイヒーロー

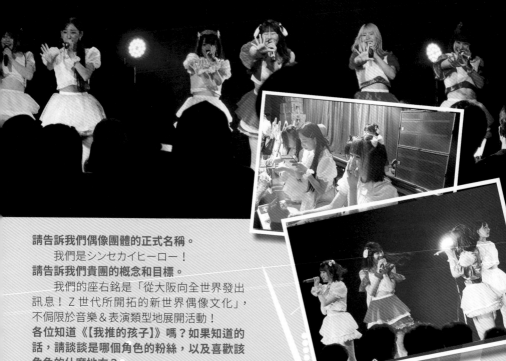

請告訴我們偶像團體的正式名稱。

　　我們是シンセカイヒーロー！

請告訴我們貴團的概念和目標。

　　我們的座右銘是「從大阪向全世界發出訊息！Ｚ世代所開拓的新世界偶像文化」，不侷限於音樂＆表演類型地展開活動！

各位知道《【我推的孩子】》嗎？如果知道的話，請談談是哪個角色的粉絲，以及喜歡該角色的什麼地方？

　　不管怎麼說都是小愛吧！

　　〈以下是「石高ゆめの」發表的意見〉小愛壓倒性的主角魅力是無須贅言的，就連她的個性、想法和舉止都是百分之百的女孩子，適合當偶像的素質也讓我非常尊敬，不了解「愛」的她，用她獨有的方式「希望有一天能真正地愛人」，這讓我為她心疼，胸口灼熱地感到心頭一緊，覺得「好喜歡她♡」。

請談談今後的活動以及想要宣傳的事項。

　　2023 年 8 月 28 日（星期一）我們會在OSAKA MUSE 舉行第一場單獨演唱會！這是我們向世界邁進的重要一步！希望各位讀者也務必在這一天成為新世界的英雄！

SNS		
	Twitter	@shinsekaihero
	TikTok	@takoyakisanteam
	Youtube	しんせかいひーろー

Youtube　　　公式 HP

請告訴我們偶像團體的正式名稱。

我們是假面女子。

請告訴我們貴團的概念和目標。

戴著面具、手持武器，彷彿恐怖電影的視覺效果，搖滾音樂加上甩頭，以及正宗的舞蹈表演，我們是看過一次就難以忘懷，破壞偶像定義的偶像團體。

各位知道《【我推的孩子】》嗎？如果知道的話，請談談是哪個角色的粉絲，以及喜歡該角色的什麼地方？

〈以下是「中心位・森下舞櫻」發表的意見〉我有在看動畫！我喜歡有馬佳奈！我覺得她從童星時期就是個堅強的演員，因為她對演技懷抱著強烈的熱情，就算長大成人後也沒有改變，還擁有很好的溝通協調能力，總是非常認真地面對作品（長相也很可愛，是我的菜……!!!）。

請談談今後的活動以及想要宣傳的事項。

今年是我們成團 10 週年，正在挑選新成員進行世代交替，成立新體制。我們會以位在秋葉原的專用劇場的公演、活動演出，以及遠征全國各地為主進行活動。每天都為了明年在大規模場地舉辦獨立演唱會努力不懈。

我們致力於打造能讓觀眾開心觀賞、出聲應援同樂，任誰都會被深深吸引的演唱會！不僅偶像粉絲，想讓世界上的任何人都能盡情享受音樂、舞台表演，以及偶像們的絢麗演出。

SNS

Twitter @kamenjoshi_infoa
TikTok @kamenjoshi0219
instagram @kamenjoshi

Youtube

公式 HP

動畫版

聖地巡禮

【我推的孩子】

舞台探訪

愛被壹護（草莓娛樂經紀公司社長）挖角的場面，是讓觀眾印象深刻的一幕。在漫畫版的店內風景，看起來應該是星巴克咖啡廳新宿3丁目店，在動畫版則是把位於聞名世界的澀谷全向交叉路口前方的SHIBUYA TSUTAYA當作原型，這家店以在全世界屈指可數的銷售額為傲。另外，在動畫（第2集）有畫出新宿東側出口的新名勝，利用視覺錯覺看起來非常立體的「東口貓咪」。附帶一提，這隻貓是公的三毛貓（三毛貓幾乎都是母貓，所以公貓很少見），據稱在新宿碰到牠會帶來好運，是非常有名的貓。

澀谷全向交叉路口、新宿東口貓咪……

在動畫會看到東京都內的最新知名景點輪番出現！！

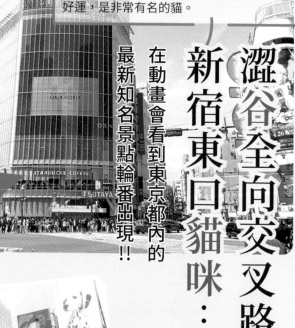

超解析

【我推的孩子】最終研究

星野家之謎

大風文化

序　言

本書是從各種觀點分析和考察《【我推的孩子】》（赤坂アカ・橫槍メンゴ著／集英社）的非官方副讀本。

本書獨自調查、查證日本集英社《YOUNG JUMP COMICS》出版的單行本第1集～第11集、刊載於《週刊 YOUNG JUMP》、《少年 JUMP ＋》到第118話為止的漫畫版，以及動畫版《【我推的孩子】》（赤坂アカ・橫槍メンゴ著／集英社／【我推的孩子】製作委員會），還有其他相關內容，深入挖掘沒有在作品中明確描寫的背景，並且進行考察。

不僅是從開始連載就喜愛赤坂アカ老師、橫槍メンゴ老師的核心書迷，或是因為動畫版而知道這部作品的新粉絲們，希望大家都能從本書更深刻地感受到《【我推的孩子】》的魅力。

※ 刊載於本書的情報是截至 2023 年 5 月為止已知的內容，也包含已經更新過的情報。

目次

【 Chapter 1 】

人物考察

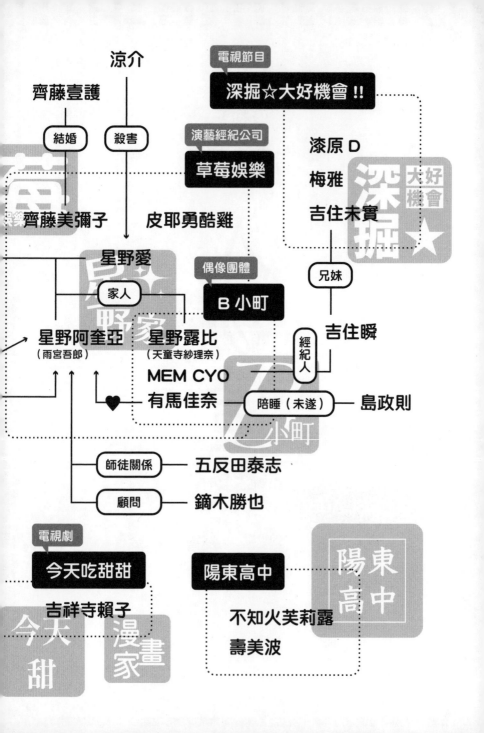

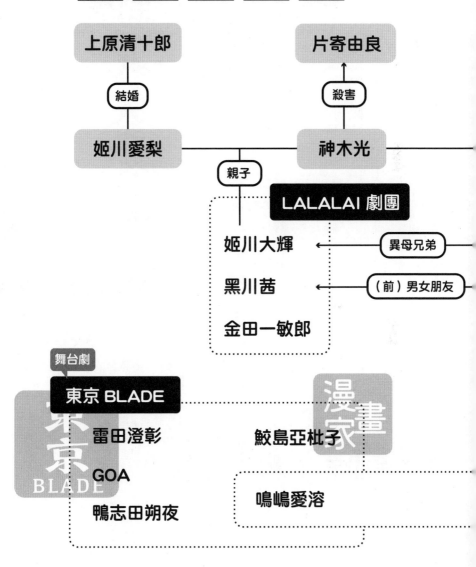

雨宮吾郎／星野愛久愛海

Goro Amamiya / Aquamarin Hoshino

阿奎亞對愛所抱持的感情 不單單只是親情

雨宮吾郎轉生成為愛久愛海，成為星野愛的孩子，因為他本來是偶像愛的狂熱粉絲，所以可以說他對愛不僅只有親情，也對她抱持私人的愛情。證據就是他和妹妹瑠美衣不同，他從來沒有叫過愛「媽媽」，都是叫她「愛」。吾郎抱持的感情混合了**偶像宅**這層關係所延伸的情感（近似**愛慕**），以及**身為兒子**的愛。

吾郎成為婦產科醫生的原因 在變成阿奎亞之後 立志成為外科醫生？！

在第75話，阿奎亞造訪位於宮崎縣山野間，已經人去樓空的吾郎家，提到吾郎成為婦產科醫生的原委。他說吾郎是因為母親產後大量出血而**失去母親**，因此一直不知道生父是誰。本來吾郎是為了成為外科醫生而想要報考醫大，卻迎合祖母的決定成為婦產科醫生。雖然他畢業自東京國立醫大，然而造訪住家時，他卻表

粉絲
「而我則是徹底被妳俘虜的奴隸啊。」（第1話）

14

示住戶已「全數」往生，或許這裡是他的老家，加上他本來一直跟祖父母住在一起。由於吾郎年齡不詳，就算祖父母已經過世也很合理。此外，在第82話他跟 MEM CYO 聊天時表明預計報考醫大。由此也得以窺見他憧憬著曾經夢想成為的外科醫生。

神祕少女的真面目是神明？

千穗町，在吾郎和天童寺紗理奈的亡故之地（阿奎亞和露比誕生之地），演藝之神・天鈿女命就供奉於荒立神社。再者，第75話阿奎亞和茜順道去吾郎的老家，正當他回憶著紗理奈過世的場面時，一名神祕少女注視著他說「我相信神明都是慈悲為懷的」，並在這句喃喃自語的台詞裡暗示著吾郎和紗理奈的轉生。由此可以推斷，神祕少女應該是類似超越人類智慧的神明（天鈿女命）的使者。

吾郎化為白骨的遺體
被搬移到祠堂

吾郎是被涼介（愛殺人事件的犯人之一）推下懸崖墜落而死。雖然吾郎的屍體是被黑川茜和露比發現的，但是發現地點不是在懸崖下，而是在祠堂深處的洞穴。從屍體完整地變成白骨的情況看來，在肉體腐敗變成只有骨頭之前，極可能有人在吾郎死後就把他搬移到祠堂吧。

加上在第74話有提到，宮崎縣西臼杵郡高

天鈿女命
出自日本研究資料庫

可能是當具備演藝天分的愛，進入宮崎縣西臼杵郡高千穗町時，天鈿女命感受到她的氣場，從而將死後變成靈魂狀態的吾郎和紗理奈與愛一起配對在一起也說不定。他們兩人的轉生，應該不單純是神明想打發時間所造成的。

眼睛的星星是明星魅力和自信的象徵？

在角色設計中，特別引人注目的是眼睛的星星符號。星星是**明星魅力和自信的象徵**。在第28話的戀愛真人實境秀《現在開始認真談戀愛（通稱：現戀）》中，茜在模仿愛的時候眼中也出現星星。另外在第109話，也可以看到當紅知名女演員·片寄由良的右眼瞬間出現星星的畫面。

愛是雙眼，阿奎亞是右眼，露比則是左眼

有顯現星星。另外還有一個人的眼睛經常有星星，那就是被認為是阿奎亞和露比父親的神木光。神木光也和愛一樣**雙眼都有星星**。

此外，當露比前去幫愛掃墓時，有和貌似神木的人士擦身而過，那個人在愛的墓前自言自語：「成了個大美人呢。不愧是妳跟我的孩子。」（第72話）把只有這四個人的眼睛經常呈現星星加以思考，阿奎亞和露比的**父親極有可能就是神木**。那麼阿奎亞和露比的髮色是遺傳自父親嗎？

關於異母兄弟·姬川大輝的眼睛沒有星星，應該是因為父親神木光雖然具備明星魅力，母親·姬川愛梨卻不具備什麼特殊才能，不足以匹敵愛和神木的明星魅力吧。要生出優良血統，雙親兩邊都必須是優良血統才行。不過因為大輝仍有繼承神木的基因，在往後的故事發展中，

他的眼睛也可能會出現星星吧。

吾郎和阿奎亞的名字都有「水」

阿奎亞的名字**愛久愛海（海藍寶石）**，由來是**拉丁語「海水」**aquamarine之意。寶石語是「幸福」、「聰明」、「勇敢」等意思。再從吾郎的姓氏「雨宮」來看，可以發現兩個名字都有加入「水」這個共通性。此外，就像「人如其名」這句諺語，阿奎亞的「聰明」、「勇敢」，想必是無庸置疑的。

海藍寶石
山梨寶石博物館

黑川茜是心靈支柱真愛是有馬佳奈?!

阿奎亞拍攝《現在認戀》後，和茜起初是假裝交往。在兩人深入來往的期間，茜察覺到阿奎亞的處境，於是決定竭盡全力要幫助阿奎亞。再者，阿奎亞實際上也覺得茜的分析能力和積極性有利用價值。茜非常理解阿奎亞在尋找犯人，就算說她是阿奎亞的心靈支柱也一點都不言過其實。在他們開始正式交往後的第83話，MEM CYO 指出阿奎亞很明顯在疏遠佳奈時，阿奎亞說出自己的真實心情，要是（佳奈）和自己傳出什麼醜聞，因此發生像愛那樣的事情的話……在這個場面可以看出他是在強迫自己扼殺對佳奈的好感，設立界限讓自己不可以喜歡上佳奈。

星野家

莓 娱樂

陽東高中

B小町

深掘 大好評

15年的謊言

天童寺紗理奈／星野瑠美衣

Sarina Tendouji / Ruby Hoshino

天童寺紗理奈罹患的疾病是「未分化性星狀細胞瘤」

紗理奈是吾郎當實習醫生時的患者，是一名12歲的少女。她和星野愛同年齡，而且是她的頭號粉絲。「未分化性細胞瘤」是一種惡性腦瘤，發病後平均存活期是2年半，5年後的存活率只有20%左右的嚴重疾病。她在努力與病魔對抗時透過電視支持著愛，把她當作心靈的寄託。向吾郎傳教的也是她。紗理奈去世後，滿16歲就考慮結婚」這句話，在得知他過世之

紗理奈的初戀是吾郎甚至向吾郎求過婚

紗理奈的初戀對象是吾郎，雖然才12歲卻積極地向吾郎求過婚。她在彌留之際也告訴吾郎：「醫生，我最喜歡你了」（第75話），可以說紗理奈知道愛是怎麼一回事。在她變成露比後仍懷抱著這份愛慕，牢記著吾郎說過「等妳

直到轉生成為愛的孩子為止有4年的空窗期。

✱ Profile

CV
高柳知葉（天童寺紗理奈）
伊駒ゆりえ（星野瑠美衣）

職業
偶像（新生B小町）、
就讀陽東高中演藝科的高中生

登場話數
漫畫（第1話～）、
天童寺紗理奈（第1話）
動畫（第1集～）、
天童寺紗理奈（第1集）

個性
轉生為自己的推星野愛的孩子‧瑠美衣。賦有演藝天分，憧憬愛而成為新生B小町的成員。

「做偶像跟年齡又沒有關係，因為這樣的憧憬是永遠不會停止的呀。」（第32話）

紅寶石
山梨寶石博物館

前，16歲的露比一直希望能再次見到吾郎。

紅寶石代表著「愛的象徵」、「自由」

露比（紅寶石）的寶石語是「熱情」、「愛的象徵」、「自由」、「勇氣」。與強烈繼承了吾郎心情的阿奎亞相比，露比從轉生的瞬間，就給人一種她就是紅寶石的強烈印象，形象符合寶石語的「自由」。此外，假設在本作中，愛有加入「愛」、「偶像」的意思，應該也可以解釋成寶石語「愛的象徵」＝象徵著愛吧。雖然是非常間接的要素，不過或許是在暗示**露比會**成為象徵愛的存在。

新生「B小町」是實現愛的夢想的方法

在第106話被社會大眾知道自己是愛的女兒時，露比表達想要實現愛沒能站上東京巨蛋的夢想。只有少數偶像能站上巨蛋，新生B小町的粉絲之間也曾聊過：「從地下團體發跡，有幸站上巨蛋的女子偶像團體，這15年來可是一組都沒有啊。」（第82話）

黑化的露比
以吾郎的死為契機
顯現於雙眼的黑色星星

隨著劇情發展，可以看到露比與前世截然不同，個性變得愈來愈急躁。尤其是在第77話，她自從發現吾郎的白骨遺體後判若兩人，甚至在讀者之間都認為她「黑化」了。接著在第79話神祕少女接近露比，向她暗示殺害愛和吾郎的犯人。然後在這一話之後，露比不再是單眼有星星，而是和愛一樣顯現在**雙眼**，甚至一直閃耀著黑光。

眼中顯示的黑色星星是很重要的角色情感描寫。對阿奎亞來說也是一樣，在第10話他發誓會殺了殺害愛的犯人時，還有在第98話他確定神木就是復仇對象時，眼中的白色星星變成黑色，用來表現**憎恨和瘋狂的情感**（阿奎亞在

第98話以後，雙眼也經常閃爍著黑色星星）。

與哥哥‧阿奎亞關係惡化?!

露比並不知道阿奎亞就是吾郎，在第106話她因為阿奎亞把愛的事情洩密給撰寫演藝新聞的記者，憤怒地與阿奎亞分道揚鑣。

雖然在電視節目《深掘☆大好機會!!》與阿奎亞同台演出，但露比會毛遂自薦提出企劃，或是做出像在操縱節目現場演出者的行動，言行舉止變得老奸巨猾而且工於心計。之後因為她的知名度迅速攀升，露比和B小町成員之間出現團內差距，變得愈來愈**像愛的地位**。

隨著劇情發展她和阿奎亞視同陌路，然而在阿奎亞的憎恨減弱的同時，露比的憎恨卻等比增強，讓人感覺到不同於初期的阿奎亞（包

20

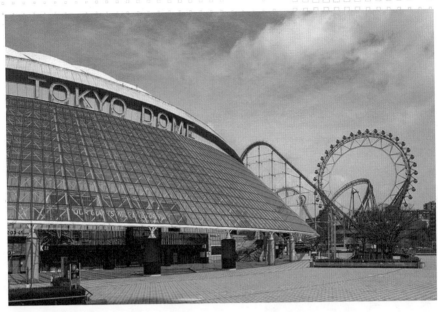

東京巨蛋 Copyright ©

參加 Hot Pepper Beauty 的 廣告模特兒甄選會

露比、阿奎亞、佳奈一起挑戰 Hot Pepper Beauty 的廣告模特兒甄選會。從 2023 年 4 月 26 日~5 月 12 日，舉行**讀者票選**各角色適合的髮型聯名活動，因而獲得廣大迴響。還有其他聯名活動，在 2023 年 6 月 2 日~25 日這段期間，THE GUEST cafe & diner 池袋 PARCO 舉辦「動畫版【我推的孩子】展 謊言與愛」，以及決定要和卡拉OK鐵人推出聯名合作（2023 年 6 月），應該能讓大家玩得盡興。

從以演藝圈為主題的作品到角色和其他公司聯名合作，就像真正藝人一樣使用「演出」這類詞彙，這一點也是本作的策略吧。

含復仇方式在內），露比憎恨的可怕之處。

Ai Hoshino

星野愛

長庚星的化身
在孤兒院長大的傳說偶像

愛才16歲就是偶像團體「B小町」的絕對王牌。愛在鏡頭前用天生麗質的容貌和卓越超群的明星魅力虜獲眾人，然而她卻有一段沉重的過去。愛生於單親家庭，在她還小的時候母親因偷竊入獄，自此之後再也沒有見過母親，從小在孤兒院長大。有著如此經歷的愛，在成為演藝圈中階級最低的偶像後，用「我愛你」

這個美麗謊言，不僅虜獲粉絲，也讓業界人士接二連三地為她傾心。

愛其實也有謹慎小心的一面
阿奎亞花費了4年的時間
才破解智慧型手機的密碼

愛給人一種開朗而且粗枝大葉的印象。阿奎亞在她留下的三部手機中的兩部沒有獲得任何情報。但是在愛懷孕之前使用的智慧型手機有設定密碼，阿奎亞為了破解密碼花費整整4年的時間。在赤坂アカ老師寫的小說《45510》，

✱ Profile

CV
高橋李依

職業
偶像（B小町）

登場話數
漫畫（第1話～第9話）
※ 之後在回憶中也有登場
動畫（第1集～）

個性
阿奎亞和露比的母親，容貌及明星魅力皆出類拔萃的天生偶像。雖然不被他人所愛，但是把自己愛人當作手段而成為偶像，然後最後了解到什麼是愛。此外，她也具備小心謹慎且深謀遠慮的一面。

「謊言也是一種另類的愛唷。」（第1話）

有明確說出密碼「45510」的由來，那是「舊B小町」的成員高峯、妮諾、愛、渡邊的名字第一個字。此外，或許是單純的偶然，也可以唸成日語的諧音「死後就來吧」。

結論，不過還是從愛、阿奎亞、露比的兩個共同點來深入思考看看。

首先第一個是名字有「星」、「雨」、「天」，放入和「天空」相關的詞彙這一點。在本作和YOASOBI獻唱的動畫主題歌《偶像》裡，不時會出現「（愛是）長庚星的化身」這句話，若是套用在阿奎亞和露比身上，也可以解釋為阿奎亞是雨的化身，而露比則是天（也可以說是天空吧）的化身。

星野全家都共通的兩個共同點 「天空」、「家境」

追根究柢，愛產下的阿奎亞和露比為何沒有靈魂是讓人感到疑問的地方。雖然預測原因可能和愛本身的「愛情」這個情感有關，但是截至目前一直沒有講明。

關於為什麼雨宮吾郎和天童寺紗理奈會被沒有靈魂的身體（容器）選上，無名的神祕少女闡明如下：「因為祂將就意義上算是沒有母親的兩人……引導給一名產下無魂之子的……母親。」（第75話）雖然也可以把這段話當作是

偶像（數位音樂）
YOASOBI
品牌：YOASOBI

另外一點在本作也有提及，那就是三人皆

出自家境惡劣（不正常）的家庭。

在本作初期，愛經常會聚焦在「愛」這個情感，雨宮和紗理奈也算是經歷殘酷的人生，是一段缺乏「愛」的人生。感覺相似之人的機緣會撞擊出某種火花，這應該也是本作的關鍵。

以母親來說是不適任的類型?!

雖然愛平安無事地產下阿奎亞和露比，但也曾有她脫線地叫錯雙胞胎名字的場面。此外，她表明自己不擅長記別人的長相和名字。關於這件事，可能和第28話黑川茜分析愛時喃喃自語的「**有發展障礙的傾向**」有關。仔細分析愛的感情起伏和言行舉止，似乎也會是一個關鍵。

星野愛的原型
是橋本環奈？

經常有人提出愛的原型會不會就是**橋本環奈**並引發討論，她是偶像團體 Rev. from DVL 的前成員。因為在書迷之間都知道橋本環奈和赤坂アカ老師、橫槍メンゴ老師認識，應該就是因此才會造成話題吧。

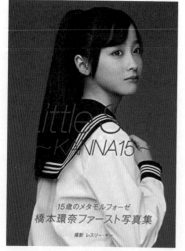

橋本環奈 第一本寫真集
Little Star KANNA15
攝影：Leslie Kee
出版社：WANI BOOKS

【我推的孩子】熱潮持續燃燒！
帶動社會現象

名活動，是 Panasonic 發售的單人用除菌洗碗機「SOLOTA」，在廣告「單人用除菌洗碗機 SOLOTA【我推的孩子】洗碗機『愛 meets SOLOTA』60秒」中，愛會説明商品的魅力。

另外，愛也被廣泛地提拔演出廣告，甚至還為她準備虛擬報紙畫像，可説是相當講究。雖然愛在本作初期就已經去世，卻仍由此得以窺見愛深受歡迎的程度。

動畫第1集播出後，網路上的星野愛插圖多到讓人以為每天都有人在畫，隨處可見粉絲藝術（也稱 *愛好者藝術）。主題歌「偶像」的MV公開後幾天就有 **100 萬人次觀看**，可以説只要有粉絲藝術就絕對會引發熱烈討論。

這部作品正在帶動某種社會現象。

在官方 YouTube 頻道和官方 TikTok 帳號，也有公開負責為愛配音的高橋李依小姐嘗試跳B小町的音樂「**暗號是 B**」的影片，並因此成為熱門話題。

藉由和各式各樣領域的聯名合作，也讓本作的知名度更快速攀升。其中最具特色的聯

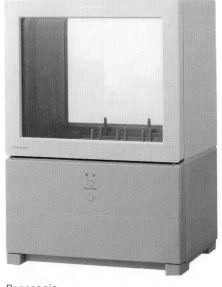

Panasonic
洗烘一體洗碗機 SOLOTA
NP-TML1-W

齊藤美彌子

Miyako Saito

莓娛樂

和齊藤壹護結婚的原因是想要跟帥哥結婚?!

齊藤美彌子以為能以社長夫人身分接近美少年，才會和齊藤壹護結婚。另外，根據她在第3話下意識地說出要把愛有私生子的醜聞賣給媒體，再把經常去的牛郎店的牛郎推上第一名寶座，可以推測她**和丈夫壹護是沒有愛情的婚姻**。實際上本作中也沒有描寫過齊藤夫妻打情罵俏的場面。

美彌子登場時有被愛說過：「社長夫人好年輕喔。」（第2話）她外表看起來約25歲，由此可知和壹護應該是**有年齡差距**的婚姻。

此外，在露比逼真的演技之下，她相當盡責地照顧露比他們，對他們百依百順，還誤以為和帥氣男演員再婚不是夢想，從這些事情可以看出她**個性單純**。因為也有描寫過她喝醉的場面，給人一種個性落落大方，但也有些缺陷的成年女性印象。

另外她還會打玻尿酸，由此可知她具備高度美感。

✳ Profile

CV
........................
Lynn

職業
........................
草莓娛樂現任社長

登場話數
........................
漫畫（第2話～）
動畫（第1集～）

個性
........................
喜歡帥哥，性格有一點自私。因為很喜歡帥哥，總想包養牛郎，酒品也不太好，有些小缺點。不過身為社長，擁有很強的經營管理能力。

「我本來以為有機會跟美少年一起工作才會和那傢伙結婚的呀!!」（第3話）

營銷能力卓越！阿奎亞、露比的養母

從還在草莓娛樂旗下時，美彌子就同時擔任雙胞胎的保姆和參與經營經紀公司。

因為她對演藝圈內情知之甚詳，像是知道前偶像會在港區靠陪吃陪喝糊口，加上自己也是才色兼備，就算**美彌子以前也從事過演藝圈的幕前工作**，並不會讓人感到意外。

愛過世以後，美彌子接替行蹤不明的壹護就任草莓娛樂的社長。她還收養阿奎亞和露比當養子女，以養母身分盡心盡力地扶養他們。

壹護失蹤後她致力於網紅的營銷，在網紅之中經紀公司營運一帆風順。YouTuber 皮耶勇酷難甚至年收 1 億。可以說

暱稱美彌 A 夢的由來是漫畫《哆啦 A 夢》

美彌子被讀者稱為「美彌 A 夢」備受喜愛，這個暱稱其實是來自第 19 話，想要快點成為偶像的露比叫著「美彌 A 夢！」求助於美彌子。

這一幕跟《哆啦 A 夢》大雄求助於哆啦 A 夢時的場面相似，由於**出處是《哆啦 A 夢》**而議論紛紛。

從露比和 MEM CYO 會向她撒嬌看來，她應該具備著像宿舍阿姨一樣的溫柔個性吧。

哆啦 A 夢
作者：藤子‧F‧不二雄
出版社：小學館

齊藤壹護

Ichigo Saito

莓
娛樂

和星野愛是什麼關係？
為什麼會對愛如此關心？

在第1話他被吾郎詢問和愛的關係時，他說自己是**戶籍上的父親**。他從愛國中時就與她來往，一直到愛20歲為止相處了約8年的時間。因為交情長久，就算他對愛懷抱著像父親一樣的親情也不奇怪。

此外，他以演藝經紀公司經營者的直覺，比任何人都要早**看出愛成為明星的特質**。證據雖然壹護不像愛的父親，但或許這也是**一種家**

就是他自信滿滿地說：「**因為我們家小愛，可是真正的（貨真價實的）謊話大師（偶像）喔。**」（第2話）和輕浮的形象完全相反，他在第2話設想周到地規劃著愛的產後復出。從他為了讓愛可以順利復出，不但確保工作還推敲復出時機，可以知道他**具備高度的營銷能力**。此外，他也不忘要贈送謝禮給客戶，不會疏於關心周遭，可以說是個戰略家吧。

愛認真地把齊藤叫錯成佐藤時，壹護會對她的發言吐槽，看得出兩人之間的直言不諱。

✳ Profile

CV
江川央生

職業
草莓娛樂前社長

登場話數
漫畫（第1話～）
動畫（第1集～）

個性
思緒靈活，看起來開朗樂觀，另一方面，他碰到與愛有關的事情就會展現過度保護，是個有人情味的優秀經營者。

貨真價實的偶像
「**因為我們家小愛，可是真正的謊話大師喔。**」（第2話）

庭形式。因為他一直把經紀公司的命運（或是自己的命運）賭在愛的身上，所以在愛過世後他才會大受打擊，辭去草莓娛樂的社長一職。

愛本來應該要站上東京巨蛋的演唱會，卻因為愛過世而中止。再者還有洽談中的演出節目等等，可以推測壹護勢必背負鉅額違約金，足以令一家公司無法捲土重來。考慮到上述情況，以壹護的立場來設想，也有人提出一種說法，認為他縱情於麻將和釣魚等娛樂並不是在逃避現實，而是礙於社會紛擾，所以選擇過著隱居生活。

那麼，壹護辭去社長後，一直以來是靠什麼維持生計也充滿神祕色彩。一點都看不出來他在行蹤不明之後有工作。儘管是小型經紀公司，卻已經支付鉅額違約金，然後受到業界冷落（因為某種原因無法再出面），考慮到這個情況，他或許有**和黑社會或高利貸等危險組織**扯上關係。

暗地支援露比的偶像活動
是因為他無法捨棄
還是社長時的夢想

在第8話有揭曉壹護的夢想是**帶領自己培育出來的偶像登上巨蛋**。他離開社長的職位，卻依然給露比建議，教她如何走後門和日常該做的事情，由此可知他仍然渴望著未竟的夢想。如果不是以父親的角度，而是站在演藝經紀公司社長的立場，或許由他帶領登上東京巨蛋的偶像不是愛也無所謂。在第85話他認真地傳授露比「走紅的方法」，露比依照他教的方法行動並且一炮而紅。

在愛過世以後，壹護任憑頭髮隨意留長而且不修邊幅，不過在第93話，他受到露比活躍的影響，恢復成以前的短髮。

莓 娱樂

Pieyon

皮耶勇酷雞

在中小學生之間超受歡迎的
蒙面健身派 YouTuber

是「草莓娱樂」旗下的蒙面健身派 YouTuber。他戴著小雞頭套並且只穿著內褲，隨著「嘰嘰啾啾嘰嘰～～」台詞登場的姿勢，看起來雖然很奇怪，但在新生「B小町」的成員只有露比和佳奈時，他聲稱是密技，讓兩人在自己的頻道「皮耶勇酷雞 CHANNEL」演出，幫助她們提升知名度。他以前是職業舞者，也

年收 1 億的厲害之處
與齊藤美彌子齊心協力

說到年收1億，就會想到 HIKAKIN 這位超級有名的 YouTuber。達到此等級也會擁有許多海外粉絲，可以預料皮耶勇酷雞應該是聞名世界的 YouTuber。發掘皮耶勇的美彌子也很有眼光，她與皮耶勇一起想出讓粉絲看不膩的企劃，從錯誤中學習，最後在知名度上看到成果。

有在幫偶像編舞，似乎相當有潛力。

✱ Profile

CV
村田太志

職業
蒙面健身派 YouTuber、
前職業舞者

登場話數
漫畫（第 22 話～）
動畫（第 5 集～）

個性
沒有公開本名和真面目的
神秘男子。有很會照顧人
的一面。

「我的年收 1 億喔。」（第 22 話）

吉住瞬

Syun Yoshizumi

莓娛樂 大好機會★深掘

從《深掘☆大好機會!!》的助理導播到成為露比的經紀人

吉住瞬在錄製《深掘☆大好機會!!》時和露比認識，之後受到邀約，在第94話轉職到草莓娛樂成為**露比的經紀人**。他在助理導播時期負責攝影、採訪影片的字幕，以及預約安排採訪對象等多項工作。他的工作態度得到阿奎亞和美彌子的認同，美彌子還說：「幸好有吉住先生加入。如果沒有他，我恐怕已經過勞死了。」（第94話）

透過吉住瞬的視角看到日本的御宅文化

在《深掘☆大好機會!!》有提到**角色扮演文化**（以及角色扮演玩家的內幕），還有加入他的妹妹吉住未實是**VTuber**這個設定，能看到許多由吉住向讀者們說明御宅文化的場面。由於在本作放入吉住這個角色的關係，讓人感覺到作者不只是想把演藝圈，而是想把整個日本媒體圈都放進這部作品中。

「我的外貌是她的菜?!」（第86話）

Kana Arima

有馬佳奈

10秒就能落淚的天才童星
原型是前天才童星「春風」妹妹？

有馬佳奈從小就從事演藝工作，在本作是業界裡資歷豐富的角色。尤其是**哭戲**演得很好，被大肆稱讚為「10秒就能落淚的天才童星」。再者演藝圈重視演藝資歷的傾向形成了加乘效果，讓只是童星的佳奈因為備受吹捧，變得非常傲慢且自負。隨著她年齡漸長，**天才變成了前天才**。我們預測佳奈的原型應該就是前天才童星．

春風妹妹（春名風花）吧。春風妹妹以前是因為可以很快就落淚而知名度暴漲的天才童星，**最快是6秒就能落淚**。佳奈和春風妹妹被媒體吹捧的方式也有共通之處。

此外，佳奈被露比（故意？）誤稱為「小

少女與傷痕與溫牛奶～給因為無心之言而受傷的你～
作者：春名風花
出版社：扶桑社

＊ Profile

CV

潘めぐみ

職業

偶像（新生Ｂ小町）、演員、就讀陽東高中演藝科的高中生

登場話數

漫畫（第6話～）
動畫（第1集～）

個性

個性開朗，傲嬌的部分超受宅宅歡迎。因為從童星時期就很熟悉演藝圈，知道讓自己看起來很可愛的方法。

「你想推我的話就只能趁現在囉。」（第107話）

蘇打都能舔的天才童星」，在現實中這種誤稱是有可能發生的，讓人感覺到赤坂老師的玩心，還有也被橫槍老師稱為「小蘇打妹妹」。

把佳奈視為有利用價值，讓人覺得他只是表面上在談情說愛。

阿奎亞對佳奈的影響

曾經是童星，現在沒有加入經紀公司，繼續在當演員的佳奈接受露比的邀請，加入了**新生B小町**。其實她是因為阿奎亞再三請求才勉強接受，不過她終於正式和阿奎亞同樣加入草莓娛樂旗下。她在第38話 JAPAN IDOL FESTIVAL 的舞台上唱歌，一邊下定決心「我要成為你推的孩子」，一邊用食指指向阿奎亞，

阿奎亞和佳奈的關係曖昧不明，從阿奎亞信任佳奈，也會關心她看來，他對佳奈確實是有好感的，但是……他在愛殺人事件的復仇中，也

在醜聞篇因陪睡而搖擺不定的心

在第99話可以看到佳奈因為被阿奎亞疏遠，開始深入思考「當偶像的意義」。在第100話她受到目前最活躍的導演‧島政則的邀請一起吃飯。她和島暢談演技和演員時一拍即合，想著**「我真的好想回去拍戲」**。於是她計畫要和島交好，想要趁現在獲得重要角色，成為重返演員之路的跳板。後來她被帶去島工作的地方，差點被潛規則，她哭著說「我有喜歡的人」，島因此作罷。兩人聊到最後變成佳奈瘋狂向島抱怨阿奎亞。島認為佳奈是個有趣的女孩，還問佳奈開拍下部電影時可不可以找她。

五反田泰志

Taishi Gotanda

五反田泰志是小孩房大叔？

40歲過半（第二章時）仍住在老家，讓母親做飯給他吃，幫他整理房間的電影、電視劇導演。阿奎亞說他是**「小孩房大叔」**（長大成人後仍住在老家兒時房間的男性），雖然私生活給人散漫的印象，但是他磨練至今的技術和藝術創作能力值得信賴。雖然他製作的作品連續7年都止步於入圍，但是有描寫他還會更加成長。

看出阿奎亞天分的人就是五反田泰志

他在第5話覺得小小年紀卻懂很多的阿奎亞很有趣，率先叫他當演員。就像他說的「你的演技果然完全符合我的期望呢」（第6話）這句話，他從第一次見到阿奎亞就很喜歡阿奎亞。之後他們持續往來，變成**師徒關係**。他察覺到阿奎亞和露比是愛的孩子，甚至說從以前就認識的兩人「感覺就跟我自己的孫子沒兩樣」。

✳ Profile

CV

加瀬康之

職業

電影、電視劇導演

登場話數

漫畫（第5話～）
動畫（第1集～）

個性

雖然感覺有點邋遢，但是很會照顧人。思緒敏捷，也是個怪人。

「要是連你這種小鬼頭都沒夢想了，那還有誰會繼續築夢啊？」（第13話）

在演藝圈也大放異彩的
童星藝人的種種

✳ 成為童星藝人的契機是⋯⋯？

　　從小就展開演藝活動的童星藝人，對電視劇和電影、廣告來說不可或缺。順帶一提也有孩子從 0 歲就從事演藝活動。

　　在演藝圈有句話是「比不過小孩和動物」，表示童星藝人的演技就是有著能夠引人注意的魅力。星探發掘和試鏡是成為童星藝人的一種模式，不過比起小孩自願，應該幾乎百分之百是雙親希望小孩成為童星吧。希望趁小孩還小的時候就讓小孩不會怕生，想要託付自身的夢想等等，似乎出於各種原因讓小孩當童星。

　　雖然最近不太會聽到，不過有像姊妹花一樣的母女和經紀人媽媽這些用語。以前也有過雙親自己成立經紀公司，由家族經營，然後全家一起企劃製作的例子。在沒有社群網路的時代，光是童星和其雙親一起活動就能轟動一時。美空雲雀的母親和宮澤理惠的母親，就是從昭和時代眾所周知的經紀人媽媽，類似的例子可是多得不勝枚舉。

✳ 童星藝人之後過著什麼樣的人生？

　　童星們年齡漸長後，就會站在十字路口思考往後的人生。有的人會覺得只要一直有工作就好，有的人則會以學業為重選擇暫停演藝工作，也有的人因為不再被需要而不得不離開演藝圈，或是轉而選擇成為演員更上一層樓。

　　在本作中也有描寫到，為了留在演藝圈，和工作人員的關係很重要。AD（助理導播）會被 PD（製作人）和 TD（導播）交代各種雜務，是工作非常忙碌的職務，但是他們總有一天會成為導播。化妝師、髮型師、攝影師也都有助理，他們就是下個世代的化妝師、髮型師、攝影師。

黑川茜

Akane Kurokawa

為了回應周遭的期待而焦躁不安

個性過於認真

心靈層面有脆弱的一面

茜以「LALALAI劇團」備受期待的新星身分參加《現在認戀》，但是她的個性不適合戀愛真人實境秀，不是會引人注目的類型。在目睹經紀人被公司社長責備後，為了突顯自己，便設法飾演不擅長的壞女人，卻不慎意外弄傷了同台演出的模特兒驚見有希的臉，社群網路因此炎上，她甚至被逼到情緒失控企圖自殺。

《現在認戀》的茜沒有天才演員的樣子，節目中只看到她是個正經八百而且畏縮不前的女孩。她屬於**「不想惹麻煩，希望大家一起得到幸福」**的類型，本質上並不堅強，而擔任茜配音的聲優石見舞菜香就很擅長飾演文靜和怯弱的女孩子，像是動畫《關於我在無意間被隔壁的天使變成廢柴這件事》的椎名真晝、遊戲《賽馬娘》的米浴等角色。那麼為何有此弱點的茜會被譽為天才演員呢？因為**她會下足功夫透徹研究要扮演的角色，無論是否真實具備的樣子都能完美地複製出來。**

✳ Profile

CV
石見舞菜香

職業
演員（LALALAI劇團）、高二生

登場話數
漫畫（第21話～）
動畫（第5集～）

個性
擅長表演的天才演員。會細膩地分析角色，演繹出角色的個性和行動，甚至是說話方式。會為男性奉獻自己，理解阿奎亞的危險個性和內心陰影，想要一直在他的身邊支持他。

「原來…我還是沒能拯救你……」（第98話）

本作最厲害的「調查員」
比阿奎亞和露比
更早逼近真相

茜自從企圖自殺，被阿奎亞救回一命後就愛慕著他，還研究他喜歡的女性形象。當她知道母親愛是阿奎亞永遠的理想形象後，徹頭徹尾地詳細調查了愛的資料。茜完全複製愛的樣子，讓身為兒子的阿奎亞都產生錯覺（第28話）。

茜在完全展現不尋常的分析能力時，與平時判若兩人。她很快就發現到愛的死亡、阿奎亞（吾郎）和露比（紗理奈）的想法、星野家的祕密，她一轉眼就看穿阿奎亞誤以為殺害愛的犯人已經死亡是錯誤的資訊。比任何人還早得知神木光的存在，為了將阿奎亞從復仇的執著中解救出來，就算弄髒自己的手，她也想要親手嚴屬制裁神木。

對憧憬之人的思念比他人加倍深刻
和她交往後會是應對麻煩的類型?!

茜想要拯救阿奎亞，但阿奎亞不想把茜捲入自身的復仇。雖然都是為彼此著想，但兩人之間的鴻溝卻逐漸加深，最後演變成敵對關係。

造就此局面的是茜不惜與阿奎亞為敵也想要保護心愛之人的溫柔，和對阿奎亞的思念。連在交往期間她都會「病嬌」想著：「他如果花心，我絕對會殺了他。」（第87話）可以說她是那種一旦要分手，就會臥病在床的麻煩類型吧。面對成為自己進入演藝圈契機的有馬佳奈，也懷抱著同樣深刻的想法。因為茜非常喜歡佳奈小時候的佳奈，所以在《東京BLADE》舞台與佳奈面對面時，對長大後變得截然不同的佳奈感到失望。兩人在2.5次元舞台篇碰撞出火花的場面，可說是一大看點。

MEMcyo

MEM CYO

雖然身為知名網紅
卻仍對於成為偶像
懷抱著永遠的憧憬

《現在認戀》中變得和阿奎亞親近的MEM CYO，在節目結束後，向阿奎亞坦言自己本來想要當偶像，於是便受到邀請加入新生B小町。

單親家庭出身的MEM CYO本來在母親的鼓勵下以成為偶像為目標，但是母親生病後她便放棄夢想，也從高中休學出去工作。因為MEM CYO扛起家計，家人因此得救，但是當

時她已經23歲，變成難以再當偶像的年紀。

她將無處宣洩的熱情轉向直播，因為高中休學中而自稱「JK」，等她察覺時已經25歲……不過她因為這樣的機緣而和阿奎亞相遇，還加入新生B小町，真是塞翁失馬焉知非福。

新生B小町爆紅的幕後功臣 活用身為幕後直播主的 出色才能

MEM CYO身為網紅的實力相當出色。她的YouTube頻道有37萬訂閱，TikTok的追蹤人

✳ Profile

CV
大久保瑠美

職業
偶像（新生B小町）、YouTuber、直播主、網紅

登場話數
漫畫（第21話～）
動畫（第5集～）

個性
在網路上擁有廣大知名度的YouTuber。雖然在《現在認戀》中設定是高三生，但實際年齡為25歲。個性落落大方且天真無邪，是善於和周遭人溝通協調的類型。

「如果看到朋友很難過，身為人總會想幫對方做點什麼吧。」（第83話）

奎亞直接跑去救她，卻是MEM CYO先察覺到茜的不尋常，聯絡阿奎亞到處找她的。她毫無疑問也是救了茜一命的幕後功臣。

數有638k，雖然她有跟經紀公司業務合作（簽訂的契約不是所屬關係，而是依照業務領域接受支援，經紀公司不會管理藝人，只負責幫忙找工作），實際上是個人經營的YouTuber，以她的身分來說這個數字足以達到充分的收益。

在新生B小町逐漸打響名氣的過程中，她的獨特才能也發揮了作用。正因為她了解在網路獲得名氣的祕訣，所以她減少睡眠時間，為了獲得網紅地位而運用自己擁有的人脈和技術。

MEM CYO在幕後的努力，讓新生B小町的頻道變得比她自己的頻道更受歡迎。有些模特兒、賽車女郎、偶像在辭職後仍會以營運人員的身分活躍，至於MEM CYO不只是在台前，是在

幕後也能發揮實力的類型。

雖然她在《現在認戀》少報了7歲，不過隨著年齡增長，她更能退一步思考，縱觀全局再精確地展開行動。茜企圖自殺時，雖然是阿

會退一步守護人際關係
雖說是成人的平衡器……

阿奎亞、露比、佳奈、茜這些主要角色幾乎都是10多歲的年紀，在他們之中20多歲的MEM CYO的**協調性出類拔萃**。此外，雖然本作不太會描寫MEM CYO本身的心情，不過在第83話她卻對阿奎亞做出搞曖昧的舉動。雖然阿奎亞應該不會對MEM CYO怎麼樣，但是在這一話她的最後一句台詞：「嗯～畢竟人是無法那麼理性的。」這句話和之後的發展讓人非常在意，如果那是她真實心情的話……？

鷲見有希

Yuki Sumi

其實不太有名氣？
演出戀愛真人實境秀
《現在開始認真談戀愛》的背景

她是被製作人鏑木找來演出《現在認戀》。

在第21話她向阿奎亞說明實際情況，因為經紀公司的門面藝人接走了所有通告，導致她沒有工作，由此可知應該不太有名氣。露比說《現在認戀》成員中她最推薦有希，如她所說的有工作的認真個性吧。結果節目結束後她和修之交往，不是在電視上，而是在私生活開始跟男生交往這一點，表現出有希的女人心和單純的優點。

她擁有引人注目的地方。但就連有希都不太能拿到工作，讓人深切感受到演藝圈的嚴苛。

與熊野修之的戀情去向

《現在認戀》節目以有希和修之這一對為中心炒熱氣氛，有希卻在最後一集甩了修之。之前一直努力工作沒有交過男朋友，從她在《現在認戀》拍攝結束時的重大宣布，可以看出她熱衷於

✳ Profile

CV
.............
大西沙織

職業
.............
時裝模特兒、高中生

登場話數
.............
漫畫（第20話～）
動畫（第5集～）

個性
.............
基本上個性溫柔而且具備領導能力。在工作上會發揮深謀遠慮的一面。

「如果那個人是你，要接吻也不是不行喔。」（第21話）

熊野修之

Nobuyuki Kumano

在背後支持鷲見有希的可靠男生

面對「在《現在認戀》裡是真的在談戀愛嗎？」這個問題，他回答：「我很認真啊？要是能一路發展到結婚，不也挺有趣的嗎？」（第23話）由此可知他配合度很高，而且是個樂觀主義。在單行本第3集的特別繪製短篇裡，有希自責地認為茜被炎上都是自己害的，他開朗正向地安慰她。有希聽到他的話似乎放下心來，流著淚，可見他在這件事成為有希的心靈支柱。

✱ Profile

CV

大野智敬

職業

舞者、高中生

登場話數

漫畫（第20話～）
動畫（第5集～）

森本健吾

Kengo Morimoto

能夠神色自若地營造氣氛

《現在認戀》中與修之圍繞著有希

形成三角關係

跟修之相反，他面對「在《現在認戀》裡是真的在談戀愛嗎？」這個問題回答：「我一面對鏡頭就會自動進入工作狀態，所以我的話不太可能吧。」（第23話）可知他和修之圍繞有希變成三角關係，並不是產生戀愛情感，而是為了炒熱節目氣氛所做的表演。雖然節目中他並不起眼，不過在阿奎亞規劃並且由成員一起製作的影片中，森本自告奮勇提供音樂，發揮了本行的實力。

✱ Profile

CV

坂泰斗

職業

樂團成員、高中生

登場話數

漫畫（第20話～）
動畫（第5集～）

「有希要是退出的話，那我也不想繼續拍了！」（第23話／熊野修之）

壽美波

Minami Kotobuki

在露比的學校中
經常看到的同學
身為寫真偶像的知名度如何呢？

初次登場就被露比上網搜尋名字，得知她是**寫真偶像**。就連身為偶像宅又喜歡可愛女生的露比都不認識她，難道是剛出道的寫真偶像嗎？不過當她和不知火芙莉露打照面時，不知火芙莉露說：「我曾在漫畫雜誌的封面上見過妳。」（第19話）由此可知這位在演藝圈順勢而上的全方位藝人認識美波。

畢竟能登上雜誌封面，可以推測美波**身為寫真偶像的工作應該很順利**。看到她在學校會和露比、芙莉露談天說地，甚至一起行動，看起來感情很好，而且還和露比一起被芙莉露說：「我認為我們在不久的將來或許有機會同台演出。」（第84話）美波之後應該會更加活躍吧。此外，我們猜測《MIDDLE JUMP》應該是類似《週刊YOUNG JUMP》的雜誌。

✷ Profile

CV
羊宮妃那

職業
寫真偶像

登場話數
漫畫（第19話～）
動畫（第4集～）

個性
個性沉穩，配合度很好。雖然語調是柔和的關西腔，卻是冒牌關西腔，在神奈川出生長大。

週刊 YOUNG JUMP
2023 年 4/13 號
（集英社）

評價兩極的戀愛真人實境秀
大受歡迎的原因和內幕

✳ 為什麼會受歡迎？真正的戀愛太難過？

　　戀愛真人實境秀為什麼會受歡迎呢？我們試著找出受歡迎的原因，主要是「找到可以感同身受的角色」、「正因為發展無法預料才有趣」、「因為身邊的人都在看也跟著看」、「可以體驗戀愛」。

　　近年來大家總會說年輕人不談戀愛，在日本內閣府發表的「令和 4 年版 男女共同參畫白書 *」也答覆 20 多歲的男性有約 7 成，女性有約 5 成「沒有配偶和戀人」。而且針對「至今約會過的人數」這個問題，回答 0 人的 20 多歲單身男性的比例是 4 成，20 多歲的單身女性也有超過 2 成，這就是目前日本年輕人的戀愛現況。正因為節目的內容和自己目前的處境及狀態有所差異，真人實境秀才會在以 10 ～ 20 多歲為首的廣泛世代大受歡迎吧。

✳ 不只有好的一面，有時也會發展出社會問題

　　戀愛真人實境秀乍看之下可以看到各式各樣男女情愛，是個閃亮又豪華的節目，但是不只在日本，在國外也能看到真人實境秀的某一層面浮現問題。其實在國外截至目前為止已經有數十名參演者自殺，戀愛真人實境秀變成一個社會問題。自殺的主要原因是觀眾對參演者的「網路私刑」。

　　在本作中也有出現黑川茜因為難以忍受網路的抨擊，想要一死了之的場面，必須讓每一位觀眾事先理解，看似微不足道的一句話，都可能左右一個人的人生。

*一份有關男女平等的報告，說明日本政府推行男女機會平等、共同參與計畫後，包括首都東京在內的國民意識裡，「男主外、女主內」的意識依舊根深蒂固。

不知火芙莉露

不知火芙莉露初次登場時
立場高於阿奎亞他們

她在第19話初次登場時就讀演藝科，就連身處於演藝圈的學生們看到她都呆若木雞。從他們的反應可以看出芙莉露在業界相當有名氣（而且是屬於頂尖的類別）。在她和阿奎亞的對話中也能得知這件事，而且她說身邊的人都在談論阿奎亞演過的《今天吃甜甜》。**身邊的人**這個詞彙，表示屬於某個特定的業界團體，與同

業和相關人士有著橫向聯繫。
芙莉露是冷豔型美女。私下會說有趣的話，跟電視上的她有落差。以現實的演藝圈為例，就是像二階堂富美小姐和小松菜奈小姐那樣帶有異國情調，充滿不可思議氛圍的角色。她是能歌善舞也有演技的超高水準女性，是個深具影響力的藝人。

✳ Profile

CV
瀨戶麻沙美

職業
全方位藝人、就讀陽東高中演藝科的高中生

登場話數
漫畫（第19話～）
動畫（第4集～）

個性
主要演電視劇，個性冷靜而且文靜。平時不太會在臉上顯露感情，偶爾會說出有趣的話。

PROTO STAR 小松菜奈 vol.9 JUPIMAR
作者：小松菜奈
攝影：HIROKAZU
出版社：JUPIMAR

「我認為我們在不久的將來或許有機會同台演出。」（第84話）

鏑木勝也

Masaya Kaburagi

身為製作人的本領如何？
曾經幫愛牽線談戀愛？

電視劇《今天吃甜甜》在第16話正式開始。

佳奈把扮演跟蹤狂的阿奎亞介紹給鏑木時，鏑木表現出配角跟誰來演都無所謂的態度。從他為了這次的拍攝拔擢沒有演戲經驗的鳴嶋愛溶，就知道他對這部劇集不具熱情。應該只是當作工作，例行公事般地製作一部作品吧。但是畢竟他的資歷夠久，**技術無庸置疑**。在〈第9章（像父親天性一般的）氛圍。

電影篇〉中，他擔任五反田和阿奎亞撰寫的電影《15年的謊言》的製作人，由此可以看出他身為製作人的覺悟和好奇心，也具備足以影響他人的地位和實力。

在愛生前和她一直有交流，對阿奎亞提過他曾幫愛瞞著經紀公司跟男孩子見面。因為發現他曾介紹愛參加 LALALAI 劇團的活動講座，如果不是鏑木介紹，愛就不會跟神木光相遇了。

因為鏑木自己有個親生女兒，所以能感覺出他會不自覺地關心愛，有種像是愛的叔父一般的

✱ Profile

CV
てらそままさき

職業
線上影音平台「dotTV!」所屬製作人

登場話數
漫畫（第14話〜）
動畫（第3集〜）

個性
雖然外表看起來溫文儒雅，實則相當機智聰明。

「這個業界本就是人情買賣的世界。」（第34話）

東京 BLADE

Sumiaki Raida

雷田澄彰

協調性很強?!
35歲就成立活動企劃公司
社長的實力如何?

他向鏑木提出銷售累積超過五千萬冊的人氣漫畫《東京 BLADE》的舞台劇企劃。後來搬出 LALALAI 劇團的演員陣容和技術高超的幕後團隊，成功引起鏑木的興趣，還拜託他介紹演員。鏑木也爽快地介紹演員，由此可知雷田很擅長談生意。此外當雷田被鏑木説「這樣你就欠我一個人情」（第40話）的時候，他回答「應該是我賣你一個人情才對吧」，表現出絲毫不讓步的氣勢。因為雷田顯然比鏑木年輕，可以看出他兼具敢向年長者提出反對意見的膽量。此外，在鮫島亞枇子和 GOA 發生對立時，他也親自向 GOA 低頭。能迅速掌握狀況和應對、處理突發事件，可以知道他不是那種被周遭捧為「社長」的死板角色，而是**像隊長一般可以輕鬆和他討論的人物**。協調性應該相當優異。

雷田是個髮色稀奇古怪，會在身上配戴飾品，不知為何打扮得像是在模仿視覺系樂團成員。或許這就是他在業界的角色設定吧。

✳ Profile

CV
鈴村健一

職業
活動企劃公司
MAGIC FLOW 董事

登場話數
漫畫（第40話）
動畫（第11集）

個性
外表看起來吊兒郎當，個性卻很有膽量而且穩重。口才很好。

「因為我最喜歡的就是這個時刻。」（第66話）

金田一敏郎

Toshiro Kindaichi

其實酒品很差?!

在排練中也從來沒有笑過，總是一臉嚴肅地指導演員們，讓人感覺毫無破綻，不過他在第67話的酒宴中被姬川大輝灌醉了。看他爛醉如泥纏著大輝的模樣，完全看不出身為LALALAI劇團負責人的威嚴。從他在酒店小姐的簇擁下開朗地飲酒看來，應該喜歡熱鬧（還有女孩子）吧。此外，他很照顧育幼院出身的大輝，從他們兩人身上也能感覺到與愛和壹護一樣的深刻聯繫。

東京 BLADE

✳ Profile

CV
──

職業
LALALAI 劇團負責人
兼舞台導演

登場話數
漫畫（第 41 話）
動畫（──）

GOA

GOA

立場也很辛苦的腳本家
從 GOA 的角度
看腳本家的黑暗面

29歲年紀輕輕就負責撰寫《東京 BLADE》腳本的當紅腳本家。然而卻和原作者鮫島亞杌子對立，可以看到他被亞杌子批評後沮喪不已。他是從週刊第1話就閱讀至今的書迷，甚至不惜排開工作行程，聚精會神地撰寫腳本，卻因無法順利傳達自己的想法而苦惱不已。由此可知，腳本家需要完全彌補製作方和原作者方無法融合的部分，寫出讓雙方都能接受的腳本。

東京 BLADE

✳ Profile

CV
──

職業
腳本家

登場話數
漫畫（第 41 話）
動畫（──）

「你們的表演方式頗為相似，是不圓滿之人的演技。」（第 67 話／金田一敏郎）

Melt Narushima

鳴嶋愛溶

用演技讓吉祥寺賴子認同自己
演員熱情萌芽

愛溶在電視劇《今天甜》曾用差勁的演技飾演男主角青野奏多。九個月後在舞台劇《東京BLADE》飾演刻時，則表現出讓人刮目相看的毅力和禮儀。他在《今天甜》之後被認為是演技很差的演員，在第53話中勸告向美波搭訕的超人氣2.5次元演員鴨志田朔夜時，也被嗆聲：「憑你那種三腳貓的演技，也敢拿這句話來嗆我，是想笑死誰啊。」從他變得會留意關心周遭這一點，還有因為自己的差勁演技流淚，可知他身為演員的認知明顯比《今天甜》那時候要高上許多。排練時也只有他練到血滲進殺陣用木刀，練習成果也在正式演出時完美呈現。吉祥寺賴子在舞台劇上演第一天也陪著亞枇子到會場，賴子本來把他視為糟蹋自己重要作品改編戲劇的演員，不過在第58話，她因為愛溶融入感情的逼真演技而落淚。原本之前看不起身為演員的愛溶，不過在**那瞬間她認同了愛溶實力**。發現表演樂趣的愛溶，已經可以說是獨當一面的演員了吧。

✺ Profile

CV
前田誠二

職業
隸屬音速舞台的模特兒、演員

登場話數
漫畫（第15話）
動畫（第3集）

個性
態度輕浮。好強不服輸的性格促使自己努力工作。擅長聆聽。

「假如又因為我毀了這部作品……」（第57話）

東京
BLADE

Taiki Himekawa

姫川大輝

実力派演員
展現好演技的演員之特徵

年僅19歲而且是 *月9主演演員，榮獲帝國演劇獎和最優秀男演員獎，留下戰果輝煌的成績。在舞台劇《東京BLADE》就算因為忙於其他工作，無法從一開始就參加排練，但仍制定嚴格的時間表在晚上排練。讓人感覺到他熱愛演戲，將演技擺在第一順位的演員熱情。他的演技穩定且精彩，具備引出佳奈演技的能力。

*月9是指日本富士電視台每週一（月曜日）晚間9點的連續劇黃金時段。

明明與阿奎亞和露比是異母兄弟
為什麼眼睛沒有星星？

在第67話他得知自己和阿奎亞是異母兄弟。雖然大輝的雙親是姫川愛梨和上原清十郎，但是**兩人的父親被認為是神木光**。大輝和阿奎亞不同，他的眼睛沒有星星，雖然也能解釋為是因為大輝只有父親擁有星星，但是從星星是與生俱來的明星魅力和自信的象徵這個角度來思考，可以說大輝很可能還具備了**隱藏的才能**吧。

✳ Profile

CV
ー

職業
LALALAI劇團首席演員

登場話數
漫畫（第41話）
動畫（ー）

個性
出身育幼院。除了演技以外的事情毫不關心。在私生活方面不太會照顧自己。身為人感覺缺少部分情感。

「演員之間是靠動作來溝通的。」（第62話）

上原清十郎

Sejiuro Uehara

故人

和妻子姬川愛梨殉情自殺的原因是因為愛梨的外遇曝光？

大輝從小就討厭喜愛拈花惹草的上原。在第95話也推測過，上原雖然不停地玩女人，但他應該是在知道大輝不是親生兒子，而是神木（當時11歲）的這項事實後才憤而行凶。可以推想他本來以為是自己親生的兒子（當時5歲）居然是別人的，而且對方才年僅11歲，想必令他大受打擊。

這也可以說是演藝圈的黑暗面吧，彷彿是要掩埋真相才讓他決定殉情自殺。

❋ Profile

CV
——

職業
演員

登場話數
漫畫（第69話）
動畫（——）

姬川愛梨

Airi Himekawa

故人

和當時11歲的神木光外遇是因為寂寞的女人心嗎？

雖然在本作是連個性都不明朗的神祕人物，但其實可能**和上原一樣用情不專，容易變心**。如果大輝的父親真的是神木，那可是非常驚人的。愛梨知道丈夫喜歡拈花惹草，非常有可能也偷偷地玩男人。此外，雖然不清楚她是因為寂寞還是要跟丈夫作對，但是想要和11歲的男孩做愛這個想法本身，就與一般人的想法相去懸殊，或許她有著特殊的性癖好吧。

❋ Profile

CV
——

職業
演員

登場話數
漫畫（第69話）
動畫（——）

「因為我從小就很討厭老爸。」（第68話／姬川大輝）

2.5 次元究竟是什麼？
乍看之下不適合的真人版
在舞台上大放異彩！

✳ 牢牢抓住女人心的 2.5 次元世界

大家知道什麼是 2.5 次元舞台劇嗎？在你身邊有沒有因為「深陷」舞台劇而走遍全國的推活女性呢？擁有動漫畫文化、寶塚歌劇文化的日本，原本就具備很容易讓 2.5 次元舞台劇粉絲扎根的基礎。從年輕人到妙齡女性的 2.5 次元舞台劇粉絲，應該正潛藏在你我身邊。

2.5 次元舞台劇發端於 2003 年的音樂劇《網球王子》。除了一般的公演以外，還會定期在橫濱體育館等大型會場舉辦演唱會和活動，用以提升來場人數。2012 年也推出《飆速宅男》、《薄櫻鬼》系列，確立了 2.5 次元這個詞彙。2015 年把大受歡迎的遊戲原作改編成音樂劇，接著也製作成舞台劇的《刀劍亂舞》熱潮來到。2.5 次元演員們更登上 NHK 紅白歌唱大賽和演出電視電影，知名作品和演員們正在帶動 2.5 次元舞台劇的業界。

✳ 不僅限於漫畫原作的 2.5 次元舞台劇和音樂劇

有人是因為喜歡漫畫和遊戲而深陷其中，也有人是因為喜歡舞台劇而更加深陷其中，基於各式各樣的原因愛上 2.5 次元舞台劇。

2.5 次元有音樂劇、舞台劇、音樂會、複合式活動等各種內容。因為新冠疫情的緊急狀態結束，許多 2.5 次元的活動和舞台表演都捲土重來，對 2.5 次元稍微感興趣的讀者也嘗試去看看舞台劇吧？或許會發現自己也「深陷其中無法自拔」喔？

吉祥寺賴子

Yoriko Kichijoji

漫畫家 今天甜

從連續劇《今天吃甜甜》看到吉祥寺賴子的苦惱

《今天吃甜甜》的原作者。在漫畫完結時被改編成連續劇,為此她心懷感激。但是另一方面,自己嘔心瀝血完成的作品改編而成的連續劇,卻為了在有限集數內講完故事而大砍劇情,還追加原創角色等等,令她對這部連續劇也有諸多想法。就像在現實世界知名漫畫改編成真人版時一定會評價兩極一樣,本作利用賴子視角和製作人鏑木視角,巧妙地描寫原著方的心情(希望盡可能接近原作的想法),以及影視方背負的包袱(成本和改編戲劇的演員選角等),還有雙方之間所產生的鴻溝。

此外,《今天吃甜甜》也有出現在原作者赤坂アカ老師的《輝夜姬想讓人告白~天才們的戀愛頭腦戰~》作品中。在《輝夜姬想讓人告白》裡,作者不是吉祥寺賴子,而是以青坂アオ(赤坂老師Twitter副帳的名字)的名義。赤坂老師在訪談中回答,《今天甜》不管在哪部作品都是共通的作品。

✳ Profile

CV

伊藤靜

職業

少女漫畫家(代表作《今天吃甜甜》)

登場話數

漫畫(第15話~)
動畫(第4集)

個性

平時為人溫柔敦厚,但是對討厭的事物會耿耿於懷。熱衷工作,甚至不惜減少睡眠時間也要畫漫畫,所以不時會懶散地直接睡在地上。

「現在我覺得能被拍出來真是太好了。」（第18話）

鮫島亞枇子

漫畫家 東京

Abiko Samejima

東京 BLADE

開始出名後
與前輩漫畫家賴子的關係是？

吉祥寺賴子的前助手，《東京BLADE》的原作者。她和賴子是會一起喝酒和商量事情的交情。

以22歲之姿就擁有大作的亞枇子，可以說比在月刊連載的賴子還要出名。雖然也包含漫畫家身分在內，但賴子想要一直當亞枇子的戰友。她們能面對面互相爭論意見，打開天窗說亮話，和擔任亞枇子助手時期相比，交情確實變得更好了。

雖然和腳本家GOA起衝突
現在變成互相理解的對象

她批評GOA的腳本，最後還說要自己寫，甚至說出「我不會收取任何費用，腳本家也繼續掛他的名義就好，你們也正常地付給他酬勞。只要他別插手腳本就好」（第45話）這些話，由此可知兩人關係惡化。但是在腳本修正會議中卻意氣相投，一起寫出雙方都能接受的腳本。這也是亞枇子「想要跟他人互相理解」的心願美夢成真的瞬間。

✱ Profile

CV
──

職業
漫畫家（代表作《東京BLADE》）

登場話數
漫畫（第18話～）
動畫（──）

個性
雖然文靜卻非常執著，明顯缺乏社會化的怪人。有點笨拙而且不擅長與人親近。

「這世上有九成的創作者都是庸才。」（第47話）

梅雅
Meiya

少年雜誌的角色扮演者
梅雅的真實樣貌

梅雅以角色扮演者身分活動，因為在社群網路有眾多跟隨者，還受到節目邀請，**在角色扮演業界應該是個名人**。她的服裝全都是親手製作，不只是知名度，也能看到身為角色扮演者腳踏實地的努力。角色扮演者不僅會自行安排攝影師，也很努力研究姿勢、妝容、衣服，竭盡心思地讓自己更接近原作角色，如此才能讓觀眾留下角色扮演看起來燦爛奪目，而且很快樂的印象。

✳ Profile

CV
——

職業
角色扮演者

登場話數
漫畫（第89話～）
動畫（——）

漆原
Urushibara

在《深掘☆大好機會!!》
用自製服裝的角色扮演來淨化?!

第86話漆原策畫採訪夏季同人展角色扮演者時，其中違反法令規範的發言引人注目。在採訪梅雅時也滿嘴性騷擾，梅雅為此失望透頂。後來梅雅在社群網路爆料節目內幕和採訪失當，節目因此被大炎上，於是發展成漆原**淨化儀式——身穿自製的角色扮演服飾，慎重道歉**的事態。執行淨化的企劃應該是源自於日本節目《有吉反省會》的企劃〈淨化時間〉吧。

✳ Profile

CV
——

職業
製作公司的導播
（前電視公司職員）

登場話數
漫畫（第86話～）
動畫（——）

「難道你還看不出來這對我造成多少傷害嗎？」（第90話／梅雅）

神木光

Hikaru Kamiki

大叔

?

姬川愛梨是他染上異常快樂殺人心理的原因？

神木之所以殺害眼睛有星星的女性，在各方考察之下縱使有多種可能，不過他**有性經驗**想必也是原因之一。如果他和愛梨做愛不是出於自我意願，那麼神木應該會對女性抱持悲恨之情吧。愛梨也演過晨間劇女主角，是個有才華的演員。因此就算神木變得會去憎恨像愛梨一樣有才華的女性一點都不奇怪。

25歲成為演藝經紀公司的社長他的實力如何？

神木年紀輕輕25歲就成立演藝經紀公司。

藝人獨立成立經紀公司的例子有前 AKB 的川崎希小姐和偶像 RYUCHELL 先生等等，是很常見的事情。但是很年輕就成立經紀公司，想要持續經營，就必須要有業界的門路和營銷能力。可以想見神木以25歲之姿就能擁有公司，想必是個具備一定人脈和實力的能幹人士。

✳ Profile

CV
—

職業
神木經紀公司董事
（LALALAI 劇團前團員）

登場話數
漫畫（第73話～）
動畫（——）

個性
性格扭曲沒有感情，擅長欺騙他人。

「在奪去妳那充滿價值的生命之後，讓我能感受到自我生命的重量。」（第109話）

涼介

Ryosuke

殺害愛之後自殺的心理

在第8話殺害愛的犯人。因為自己推的愛生下雙胞胎而發怒，強烈感覺到自己「被背叛」。「其實妳一直都瞧不起粉絲，背地裡都把我們當成白癡吧！」（第9話）從他的話語中除了憤怒外也能感受到自卑。他用刀刺了愛之後，聽到愛說記得自己的名字，而且還留著他以前送的禮物，就算生了孩子依然想愛上粉絲，涼介盯上吧。

介自己也驚慌失措，從現場逃走了。之後涼介自殺身亡。向自己的推愛復仇後獲得滿足……他不但沒能達成目的，還在愛被刺之後聽到她的話語和想法，應該是罪惡感超越了復仇心，因為殺害推的無能為力而選擇自殺吧。從他歇斯底里產生情感起伏的激烈描寫，可以想見他在精神方面應該有某種問題。

此外，如果把神木選為殺害愛的共犯，更加覺得涼介是一個**「只要情感稍微動搖就會越線，具有潛在危險的人士」**，所以他才會被神木

✳ Profile

CV

田丸篤志

職業

大學生？

登場話數

漫畫（第1話～第9話）
動畫（第1集～）

個性

愛的狂熱粉絲。不擅長控制自己的感情，一發怒就會訴諸暴力。

「愛……恭喜妳要在巨蛋開演唱會，妳生的那對雙胞胎還好嗎？」（第8話）

故事考察

序章

童年期

在宮崎縣醫院工作的醫生吾郎，懷抱熱情推著偶像團體「B小町」的中心位星野愛，而懷著雙胞胎的愛本人則來到他身旁。在她生產之前，吾郎被某人刺殺身亡，不過他竟然維持意識轉生成為愛的兒子……

B小町的武道館演唱會

過 1966 年的披頭四樂團日本演唱會，以及 1980 年的山口百惠小姐告別演唱會等後，一躍成為傳說級演唱會場地的武道館，和其他場地劃分界線，成為一個對歌手來說是象徵地位和聖地般的場所。

在故事初期，能看到吾郎把B小町的演唱會DVD帶進患者的病房裡。從畫面上看來，那個場地很顯然是位於東京九段的日本武道館吧。

日本武道館的容納人數是 1 萬 4510 個座位。橫濱體育館（1 萬 7000 人）、埼玉超級競技場（3 萬 7000 人）、有明體育館（1 萬 5000 人）等等，目前有許多容納人數跟日本武道館相同，甚至是容納量更大的場地，以東京巨蛋為首的演唱會，更是以 5 萬人的容納量為傲。不過在舉辦人的容納量為傲。不過在舉辦

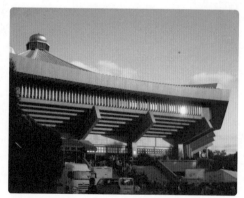

日本武道館

58

西城秀樹先生是第一個以偶像。偶像團體最年少紀錄則是稱呼愛以外的成員名字是「美道館舞台的歌手。1979年是2012年12月23日登台的偶像身分在1975年站上武

大場久美子小姐的告別演唱會，東京女子流，平均年齡15歲，美」、「亞里蹦」、「啾胖」（第1則是女性偶像首次舉辦的武道最年輕的成員是14歲。話），至少確定包含愛在內是4館單人演唱會。

這麼想來，B小町非常年人以上的團體。

雖然不清楚B小町的武道輕就舉辦了武道館演唱會。吾在赤坂アカ老師撰寫的小館演唱會是何時舉辦的，星野郎在這個時間點有說她們「成說《45510》，B小町成團當時愛應該是在15～16歲站上舞台團至今4年」（第1話），現的原始團員是「高峯、妮諾、愛、吧。實中成團之後最快舉辦武道

以單飛藝人身分在武道館館演唱會的是HKT48，在渡邊」4人。此外，在第11話有舉辦演唱會，並寫下最年少紀2013年4月27日舉辦。她描寫愛過世2年後，解散時的錄的是1983年9月24日出們正式出道的第39天就舉辦演成員是4個人，雖然4人組的生，以15歲又1個月的稚齡就唱會，創下女子偶像團體史上可能性很高，但是在動畫第2站上舞台的岩井小百合小姐。最快紀錄。集，草莓娛樂公司裡有掛著B

她在當時以紅極一時的樂團・小町以愛為首的7名成員合照橫濱銀蠅的妹妹身分出道成為的照片，或許在全盛時期是7

B小町的其他成員

愛以外的B小町成員不太人組，在愛死後到解散之前陸續有人退團，才恢復4個人吧。

在以B小町其他成員的獨自所組成的《45510》，有描寫到愛獨自擁有高人一等的知名度。讓人聯想到的就是目前成為知名藝人的橋本環奈小姐。

她是因為2012年被上傳到社群網路，人稱「奇蹟的一張」的照片而突然爆紅才廣為人知，不過橋本小姐當時是以福岡當地偶像團體Rev. from DVL的成員在活動。該團因為這張照片也跟著爆紅，在2014年成功出道，不過在橋本小姐高中畢業的2017年春天解散了。

橋本小姐當時在部落格表示只有自己無法參加的活動增加，而且要同時進行單獨的演藝活動有困難。也曾公開她有這個「星型細胞」是因為形狀像星星而得名。

愛、阿奎亞、露比等星野家成員的眼睛，全都被描繪成帶有星狀的亮光。而且用「星星＝明星」來思考，總覺得可以理解紗理奈的疾病會以「星」命名的原因。

另外，根據WHO（世界衛生組織）的分類，從2021年起，「未分化性星狀細胞瘤」改名為「第三級星狀細胞瘤」。

未分化性星狀細胞瘤

年僅12歲就過世的紗理奈所罹患的，根據吾郎所說是「未分化性星狀細胞瘤」這個陌生的疾病（第1話）。

這個疾病是腦瘤的一種。是從幫助腦神經細胞活動的「星型膠質細胞」長出的腫瘤，伴隨著行走困難、無力、嘔吐、頭痛等症狀，多半是惡性腫瘤。

和露比的很多設定都與橋本小姐身邊的狀況重疊。就算說愛是以橋本小姐為範本，大家也能認同。

量產型偶像

這是愛復出登上的電視唱歌節目《N STATION》（怎麼想

都是日本朝日電視台的《MUSIC STATION》吧），相關人士對 **B 小町**所抱持的感想。

「量產型」出自動畫《機動戰士鋼彈》中，決定戰況走向關鍵的機動戰士。吉翁公國因為量產「薩克」，一時之間占有優勢，不過以物資充沛取勝的地球聯邦軍也大量投入鋼彈的量產型「吉姆」，擊敗了吉翁公國。

由此可知所謂的「量產型偶像」，就是指感覺不到特色，用看起來相似的容貌，做出似曾相識表演的團體型偶像。或許也包含 AKB48 登場之後，變成固定模式的握手會和拍立得等為中心的**接觸型商業活動模特兒**。

說到「量產型」，會給人一種「大同小異、不會留下印象」的負面印象，不過這個詞彙的語源是在鋼彈裡決定戰況的數量。為數眾多的「量產型偶像」登場，也代表著**偶像文化正在日本社會深入扎根**的證明。希望大家不要忘記，無論什麼樣的偶像，對粉絲來說都是「**獨一無二**」這件事。

偶像的薪水

在第 4 話，愛身為 B 小町的絕對中心位，還是對薪水表現出不滿：「這個月的薪水只有 2●萬……」偶像老實說並不是「有利可圖的工作」。在本作的第 4 話也有提到關於地下偶像的收入，阿奎亞對露比說：「不管是歌曲的版權稅還是上電視的通告費都得按人頭和團員們平分……演唱會的周邊商品要是賣不出去馬上就是赤字收場，加上還得事先從薪水裡扣除置裝費……」，隸屬的經紀公司愈小，就只能拿到愈微薄的薪水，這就是現實情況。發聲訓練、舞蹈的學費、化妝品等等，偶像的開銷不但很大，更經常發生入不敷出的情形，這就是實際情況。只是一般來說**拍照**的

銷售額會讓該偶像提成大部分，就無法做下去的職業，一旦成為偶像就很難變回普通人，也具備了魔性魅力，這就是所謂的偶像。

因為只靠這點薪水無法生活，靠著陪喝和當概念咖啡館的店員，或是在女子酒吧和酒店等地方擔任從業人員……上述都是地下偶像常見的賺錢方式，不過其中也有人會一面從事自由業，像是當超商、超市店員，或是在一般餐廳工作，一面當偶像。美彌子在這一話有提到這方面的情況：「最後只能在六本木的高檔餐廳打工，要不就是淪為港區女子，靠陪吃陪喝勉強餬口的前偶像不也超多的嗎～」雖然是若不喜歡

地下偶像多半都會很樂意拍照，也能成為該偶像的收入。

2017年「假面女子」的上矢えり奈小姐（當時的藝名是神谷えりな）在YouTube影片公開工資明細，她的實得工資是47萬日圓。考慮到愛受歡迎的程度，20萬多日圓的薪水或許確實很低，不過在2023年4月，來自廣島的偶像「PLANCK STARS」的愛成來小姐在Twitter以「受歡迎偶像的薪水^^」為題，公開「5萬3100日圓」的LINE截圖。先不論真假，事實上也

此外，地下偶像或是更換經紀公司的時候，經紀公司就不支付約定的薪水，這類的金錢糾紛也不少，由此也能看到偶像的現實面。

有許多低薪的偶像。

小蘇打都能舔的天才童星

在五反田導演的電影拍攝現場，有馬佳奈和阿奎亞第一次相遇的第6話，出現露比把佳奈引人注目的標語「10秒就能落淚的天才童星」說錯成「小蘇打都能舔的天才童星」的搞笑場面。

說到天才童星，應該很多人會想到因演出電視劇《寶

話雖如此，蘆田小姐在2023年6月已滿19歲，春名小姐則是22歲，兩人都已經是成人了。時間過得真快⋯⋯（有感而發）。

在動畫第2集，與成為高中生的阿奎亞重逢的佳奈說自己是「**9秒就能落淚的天才童星**」，從「10秒」進步了1秒，這件事造成話題甚至登上Twitter的流行趨勢。而且力ネ彐石鹼還推出在自家的「**小蘇打**」包裝上，印有笑容滿面的佳奈的聯名商品。

貝的生活守則》而爆紅，目前正在一邊就讀慶應大學，一邊作為演員持續活躍的**蘆田愛菜**小姐，不過在電視綜藝節目以「10秒就能落淚的天才童星」爆紅的，是以「**春風妹妹**」這個暱稱廣為人知的**春名風花**小姐。她從小學時期就純熟地使用社群網路，對漫畫和動畫也有很深的造詣，2021年7月她在Twitter發表貼文：「我推的孩子真的太過寫實，讓我邊看邊不斷點頭。讓我想要把這套漫畫分送給以進入演藝圈為志向的人當作教科書」（直接引用原文），大力推薦《我推的孩子》。

在芋頭燒酒之中最受歡迎，稱為「3M」、「村尾」3大品牌被統「魔王」、被統一稱為「3M」，其中因為森伊藏只能由酒藏藏主抽籤販售才能買到，以難以得手的酒而聞名。

定價是一升瓶（1.8公升）2860日圓（約600台幣），價格還算合理，但是市價加上佣金會賣到約1萬8千日圓（約3780台幣）。壹護先生應該很喜歡喝芋頭燒酒吧。

東京巨蛋的使用費

在第8話B小町的東京巨蛋演唱會之前，美彌子說過以下這段話：「在巨蛋辦活動跟其他會場的意義是完全不同的，因為無論平日和假日租金都是990萬日圓（約207萬台幣），收費的差距歷歷在目。但工作人員必須有應對大量觀眾的實戰經驗外，對於歌手是否具備登上巨蛋的資格也有非常嚴格的審查制度。」

東京巨蛋從7點～24點的包場租金，**平日是1980萬日圓，六日和國定假日是2200萬日圓**（約462萬台幣）。準備期間也要花費

825萬日圓（約173萬的演唱會成果等所有資訊。無法通過審查的歌手就算支付追加費用也無法舉辦演唱會。

順帶一提，首都圈的巨蛋演唱會的熱門場地西武巨蛋（埼玉縣所澤市埼玉西武獅隊的主場），關於舉辦演唱會時的租金支付，也會審查宣傳公司、經紀公司、歌手的過去成果等資訊。像是前面提到的日本武道館等場地，本來的建造目的只是要普及和獎勵武術，有傳聞說審查特別嚴格。草莓娛樂能通過審查，無論怎麼想都要歸功於B小町的知名度，推測愛在其中的存在感應該是最大原因吧。

只是就算不是東京巨蛋，台幣）的租金（每天適用）。

根據韓流巔峰時期的2013年的韓國報紙《中央新聞》，曾經報導在日韓國人K-POP相關人士的評論：「東京巨蛋在進行使用審查時，會確認演唱會的主辦公司和歌手

不是只有五反田導演 !!
有愈來愈多小孩房大叔和大嬸

✳ 就算工作賺錢了～還是住在老家最舒服♪

　　所謂的小孩房大叔，是指長大成人後依然沒有離開老家，繼續住在老家兒時房間生活的大叔。以前稱為「單身寄生族（或啃老族）」，就算年紀到了中年也沒有離開父母身邊，精神和經濟面都無法獨立的人，是具有貶義的稱呼，不過和「尼特、蟄居族」相比，「小孩房大叔」有點不太一樣，雖然是在老家生活，但大多數都有正常工作，而且經濟獨立。

✳「腐女」、「偶像宅」與雙親同住的不可思議

　　即使作為社會人士經濟獨立也有在工作，但是如果老家位在便利的市中心，多數人就會覺得似乎沒有必要離開老家，選擇繼續與雙親同住。在有母親包辦家事的老家生活，只要能確保有自己的空間和隱私，就能投注更多時間在自己的興趣上，或許也是一種極為舒適且幸福的生活方式。

　　事實上中年以後與雙親同住，有時也會有複雜的情況和背景。像是因為照護家人等情況而同住，也有因為家暴或離婚等問題回到老家後直接住下的例子。另一方面，也有人從 10 幾歲就蟄居在房間裡，就這樣一直住在老家。到了中年也沒有外出工作，親子依靠年邁雙親的年金度日，雙親過世後孩子缺乏生活資金變得窮困潦倒，演變成 8050* 問題等等，也可以說是一種社會問題。「交往的男朋友是小孩房大叔！」這般，如右側介紹的作品，就是用詼諧的方式，描寫這類生活中遇到的各種情況。

《想要跟小孩房大叔的他一起住我的 100 天戰爭》
作者：かどなしまる
出版社：KADOKAWA

＊指 50 歲左右的家裡蹲子女依靠 80 歲左右的雙親贍養，而且一家孤立於社會之外的問題。

第二章

演藝圈篇

經歷過轉生以及愛的死亡這些壯烈經驗，15 年後吾郎＝阿奎亞長大成為中學生。他的雙胞胎妹妹露比以當偶像為目標，進入有演藝科的陽東高中就讀。雖然阿奎亞選擇普通科，不過他在陽東高中與童年時在電影同台演出過的前童星有馬佳奈重逢……

報名人數多達13萬人的偶像團體?!

會報名人數有 8 萬 7852 人，據說是日本團體偶像單獨甄選會史上最多的報名人數。

在第 11 話描寫成為中學生的露比應徵某個大型偶像團體新成員的招募甄選會，其報名人數多達 13 萬 6114 人。

說到「大型偶像團體」，立即浮現在腦海的應該是乃木坂 46、日向坂 46、櫻坂 46 這些坡道團體吧。

2022 年 3 月舉辦的日向坂 46 的 4 期生甄選會中，報名人數有 5 萬 1038 人，然後從其中選出 12 人。合格倍率是 4253 倍。2021 年 7 月乃木坂 46 的 5 期生甄選

這兩個團體的報名總數多達 13 萬 8000 多人，幾乎和本作的描述一致。乃木坂＋日向坂……露比挑戰的門檻之高真是難以想像。

順帶一提早安少女組。等團體的早安家族最近沒有公開甄選會的報名總人數。雖然下面這個紀錄有點久了，不過 2012 年小田さくら小姐以 11 期生身分加入時，報名人數大約有 7000 人。此外，在知名 VTuber 經紀公司 hololive 的甄選會，4 名 5 期生加入時的

提成是地下偶像的生命線！

合格倍率約 1200 倍，單純計算的話推測有將近 5000 人報名。話雖如此，13 萬人還是相差懸殊的數字。

在第 12 話，被阿奎亞挖角的地下偶像「拉拉」，坦白說出所屬經紀公司的工資細節。

在「偶像的薪水」的項目中也有說明過，偶像的收入是由固定工薪資和變動薪資來成立的。拉拉說明的「所有現場活動都參與就能拿到保障底薪」，以地下偶像來說應該是常見的條件。

拉拉接著說「活動結束後

的粉絲合影則是依拍的照片的「提成獎金」。

因為愈受歡迎的人會拿到愈多「提成獎金」，薪資也會隨之增加。就像拉拉說的，公司正在「捧」的女生也會有拿到更多提成獎金的傾向，因為身為地下偶像固定薪資實際上會為業，像是變動薪資的收入。地下偶像和概念咖啡館的演員也都是在賣知名度，拍照的照片數量就是他們的測量表。因此一般會從照片的價格以一定比金額會直接影響到收入。拉拉被壓得很低，所以提成獎金的

偶像或是概念咖啡館店員等職業，像是變動薪資的收入。地所屬經紀公司的工資細節。

的地下偶像「拉拉」，坦白說出數量來計算提成獎金」，所謂的「提成獎金」，就是設定給地下偶像或是概念咖啡館店員等職例返還給該成員的形式來支付，這筆錢就稱為「提成獎金」。

在女僕咖啡廳和概念咖啡館則是外加拍照，當客人點飲料或發泡酒（香檳），還有被委託製作雞尾酒（演員單獨製作的原創雞尾酒）時，一般會附

理，但是美彌子說：「那種會說同伴壞話的偶像，我們公司也不需要。」果斷地拒絕讓她加入，有道是禍從口出。

傾吐對公司的不滿也是合乎情加把一定金額退回給演員本人

偶像和隸屬的經紀公司打官司

美彌子跟露比簽約，讓她成為草莓娛樂旗下的偶像，在交換契約書時，美彌子說：「要是出了什麼事就等著上法院吧。」（第13話）

偶像和隸屬的事務所發生糾紛時，時常會演變成打官司。

正因為演藝圈是契約社會，偶像獨立和金錢糾紛等各種原因都會導致打官司，尤其是關於藝名的使用權，一般是歸經紀公司所有。

比較知名的官司例子是1990年代有關當紅型男演員加勢大周先生的糾紛。加勢先生想要退出隸屬的經紀公司，是本名，也會因為經紀公司努力提高該藝名的價值而被當成「商標」，所以不能夠任意使用。

因此能年小姐在2016年改名為「のん」。不過早安少女組。的加護亞依小姐和前歌手愛內里菜小姐都在與藝名相關的審判中勝訴，每個案例還是有各自的情況。

のん小姐之後也擔任動畫電影《謝謝你，在世界的角落找到我》的配音員持續活躍，因為「のん」這個名字也開始得到認同，或許就維持這個名字也沒關係。雖然美彌子應該是不會去告露比，不過畢竟沒

司發生糾紛。藝人的名字就算先生想要退出隸屬的經紀公司，轉到母親成立的個人工作室，經紀公司提起訴訟要求他禁止使用藝名。雖然審判以加勢先生勝訴告終，但是經紀公司沒有收手，還讓名為「新加勢大周」的偶像出道與加勢大周抗衡。最後經紀公司讓步，把「新加勢大周」改名為「坂本一生」，結束這場糾紛。

類似的案例還有因為演出NHK連續電視小說《小海女》（2013年）而走紅的のん小姐。走紅當時她是用本名自稱字也沒關係。

她想要獨立而和隸屬的經紀公司

「能年玲奈」，但是2015年

人知道以後會發生什麼事。

「指猴」真的很可怕

第13話，五反田向一直談論愛的阿奎亞吐槽說：「滿嘴小愛小愛的真是煩死了，你是只會模仿人的猴子嗎？」

這句話是來自知名童謠「指猴」。這首歌是在1962年發表，由相田裕美作詞，宇野誠一郎作曲，應該每個人小時候都有聽過，是一首標準童謠。

這首歌曲會讓人感覺到指猴這種猴子的可愛之處。

不過，真正的指猴有一雙會瞪人的眼睛和尖銳的鉤爪，外觀不太尋常，在棲息地馬達加斯加，牠們也被稱為**「惡魔的使者」**。雖然牠們是像歌詞「眼睛圓圓的」、「尾巴長長的」一樣的猴子，但作詞者相田小姐是因為牠們的名稱可愛，只是把在圖鑑裡看過的特徵寫成歌詞，她並沒有看過真正的指猴。

小熊維尼和布偶「泰迪熊」對象，正式名稱是「TRAIT課程」。目黑日大以前名叫「日出女子學園」，2005年高中改為男女合校的「日出高中」，會隨著創作很輕易就改變人們等給人可愛印象的熊，也是被稱為地表最厲害的猛獸，動物

指猴

對牠們的印象呢！

陽東高中是那所學校嗎？

阿奎亞和露比就讀的「陽東高中」是一所完全中學，據說在日本也是少數有「演藝科」的學校。

藝人就讀的學校中比較知名的是**「堀越高中」**（位於東京都中野區）和**「目黑日大高中」**（位於東京都目黑區，原名日出高中）。堀越的演藝課程不限於藝人，職業運動選手也是教學

2017年附屬於日本大學，秀藝人的學校，像是山口百惠、改編的連續劇，在本作初期是從2019年起校名改為「目原田知世、後藤真希等偶像和一大重點。被視為原作的這套黑日大高中」。這間學校有運演員都曾在此就讀。培育人才少女漫畫，如果是赤坂アカ老動、演藝課程的演藝班。的成就與堀越相比毫不遜色。師的書迷，應該熟知這套知名

要就讀這兩所學校的演藝不過有一點令人在意的是，的少女漫畫在老師原作的《輝班，必須隸屬演藝經紀公司，無論哪一所學校的普通科和演夜姫想讓人告白～天才們的戀就像美彌子在這一章提到的，藝科，一般都是分開的，不同愛頭腦戰～》也出現過吧。

露比之所以加入草莓娛樂，是科別之間不太有機會見面交談。 作者「青坂アオ」應該是由於「想進演藝科也得有這種這樣的話，阿奎亞是普通科，赤坂アカ老師模仿自身筆名取手續才行」。露比等人是演藝科，彼此應該的名字，不過在《輝夜姫》出

雖然沒有任何根據，不過不會有所接觸才對，不過畢竟現的這套漫畫，裝訂方式很顯從「陽東」→「太陽在東邊」是創作出來的世界，關於這點「日出」來聯想，總覺得這就不要過於深入探討了。

《今天吃甜甜》
也在那套漫畫中出現

↓應該更像是目黑日大吧。目黑日大還是日出女子學園的時候，

《今天吃甜甜》是漫畫原作所高中的原型與其說是堀越，是一間培育出許多備受歡迎優

輝夜姫想讓人告白～天才們
的戀愛頭腦戰～
作者：赤坂アカ
出版社：集英社

然是包含本作在內的出版社・集英社的瑪格麗特漫畫。而且《交錯的想念》共12集。《今天吃甜甜》則是共14集（在第15話提到），總覺得這些數字也有著深刻含義。

姐的畫風極為相似，她推出眾所周知合稱「青春三部曲」的《閃爍的愛情》、《閃爍的青春》、《交錯的想念》。

在本作，《今天甜》這套漫畫的作者變成女性漫畫家吉祥寺賴子，與《輝夜姬》的設定截然不同。不過考慮到青春三部曲的每套作品在現實世界都有改編為影視作品，可以想見咲坂老師非常有可能是吉祥寺賴子的原型。

順帶一提，《閃爍的愛情》共10集，《閃爍的青春》共13集，《閃爍的青春》化」自拍照。在「Ulike」和

電腦修圖之後會變成生化人?!

在拍攝連續劇《今天吃甜甜》的期間，有一幕是阿奎亞即興演出，對鳴嶋愛溶咬耳朵的修改指示，為了不要讓照片看起來不自然，比起拍照技術更要求修圖技術，經常可以看到攝影師發牢騷說拍攝對象「就像生化人一樣」。

進入數位相機的時代後，不只是偶像，尤其是女孩子都會理所當然地用修圖軟體「美

對攝影師來說這些指示應該很無趣吧。有時似乎還會被要求只能吐槽「根本就是別人」的修改指示，說：「湊近一看你這張臉還真醜啊，沒有電腦修圖也不過如此嘛。」（第17話）

「Beauty Plus」等智慧型手機APP修圖的場面隨處可見。從很久以前藝人在照片刊載於媒體之前，就會提出像是「把這個地方這樣加工……」的修改指示，修圖在演藝圈一點也不稀奇。

在本人上傳到社群網路的照片中，也有很多圖片手腳和

臉部的比例非常不自然，不管是真是假，不少藝人都會被說「修圖修過頭」，這就是業界的現況。

藝人和關西方言

身為寫真偶像的壽美波是和露比成為朋友的同班同學，儘管她是在神奈川縣出生長大，卻是個會用關西方言說話，舉止穩重的美少女。

對藝人來說，「方言」是一個很高的門檻。尤其關西方言的遣詞用字和抑揚頓挫會隨著區域而稍有不同，住在當地的人一聽就能立即分辨真假。

NHK連續電視小說經常會把關西當作故事舞台的電視劇。目前以關西為舞台的電視劇，多半分為4～9月這段期間是東京製作，10～3月期間是大阪製作，據說晨間劇女主角都會接受方言指導老師的特訓後再進行拍攝。

在2022～2023年的晨間劇《飛舞吧！》中，飾演女主角的福原遙小姐（生長於埼玉縣）和飾演母親的永作博美小姐（生長於茨城縣）都會說流利的關西方言。《小侍女千代》的杉咲花小姐（生長於東京都）和《泡麵之王》的安藤櫻小姐（生長於東京都）等演員也都能把關西方言運用自如，備受觀眾好評。

在演戲時關西方言有時也能得到一些效果。像是在劇場版動畫《特『刀劍亂舞－花丸－』～雪月華～》飾演坂本龍馬的愛刀・陸奧守吉行的聲優演健人先生，他是土生土長的高知縣人，不過據說他會在高知方言裡加入關西方言的抑揚頓挫，讓觀眾容易聽懂。

反過來說，也有雖然是關西人，但是說起關西方言卻讓人聽起來感覺不太自然。像演員藤原紀香小姐（生長於兵庫縣），隨著年齡漸長，雖然會變得很自然能脫口說出關西方言，但是因為在炙手可熱時一直都是說標準語，據說不少人覺得

她的關西方言聽起來不太自然。

評價佳奈：「有馬佳奈的共情能力很強，並且不怎麼抗壓，**感受力很強，對他人的言行舉止非常敏感，精神上容易感到疲倦**，這些都是 HSP 的特徵。

雖然不是疾病，但是為了不讓自己因為過度刺激和緊張而精神疲勞，必須要和自己的精神狀態好好相處才行。

佳奈在之後的劇情中也表現出雖然乍看之下態度強勢，但是抗壓力不好，精神脆弱的樣子。她具備高超的演技，卻還是會被不知道在想什麼的阿奎亞牽著鼻子走，就算知道被阿奎亞和露比說服有馬佳奈想要讓她入團。雖然佳奈頑強地拒絕他們，結果她還是跟草莓娛樂簽了隸屬契約。

簽約的時候，阿奎亞如此

有馬佳奈是 HSP？讓感受力強的人掉進陷阱

草莓娛樂成立偶像團體時，

阿奎亞和露比說服有馬佳奈想要讓她入團。雖然佳奈頑強地拒絕他們，結果她還是跟草莓娛樂簽了隸屬契約。

HSP 是伊萊恩・N・亞倫（Elaine N Aron）博士在 1996 年主張的概念，據說有 20％ 的人是屬於 HSP。容易受到外部刺激，共情能力和

受到吉本興業的搞笑藝人們影響，現在即使在東京用關西方言也不會讓人覺得稀奇，淚攻勢或強行逼迫應該都能見效。」（第20話）從「10秒就能落淚的天才童星」這個稱號，也能看出佳奈容易投射感情的個性。正因為如此，她才會認為演員這份工作是最適合自己的職業吧。佳奈應該是精神醫學所謂的 HSP（高度敏感族群）。

對付她這種性格，我認為用眼

美波擁有相當高明的自我宣傳能力。

只要有技巧性地使用方言，就會成為一種「武器」。由此可見，

利用他也無法拒絕，甚至喜歡上他。能充分理解佳奈的心情的人，或許也有 HSP 傾向吧。

第三章

戀愛真人實境秀篇

阿奎亞參加演出戀愛真人實境秀《現在認戀》，但因為在節目中發生的意外事故，同台演出的天才演員黑川茜在網路被炎上。茜為此得了心病而企圖自殺，阿奎亞救了她一命，兩人以此為契機迅速拉近距離，最後……

年輕人之間才能產生共鳴的對話

阿奎亞演出戀愛真人實境秀《現在開始認真談戀愛》，對於和其他演員之間沒有內涵的對話感到束手無策：「好累……這種年輕人之間才能產生共鳴的對話實在太折磨人了……」

（第21話）

「年輕人之間才能產生共鳴的對話」之中，**「就醬」**、**「懂惹」**是最具代表的現代用語。

應該10幾歲的年輕人都會稀鬆平常地用在對話中吧。如果翻譯成「全年齡的通用語」就是「沒錯」、「知道了」，確實是代

表共鳴的表現方式。

「就醬」的使用範圍意外廣泛，並不僅限於表示同意和共鳴。隨著對話進行，可以是單純的附和，也會當作煽動對方的意思來使用，並不一定都是正面意思。

在本作中阿奎亞沒有在對話時使用「就醬」。依照他的個性，阿奎亞不需要他人的贊同和共鳴，或者説為了達成自身目的，反而認為贊同和共鳴會帶來干擾，他一定是這麼認為吧。阿奎亞不會輕易地把意義含糊不清的共鳴關鍵字「就醬」和「懂惹」掛在嘴上，讓人感覺在這方面也表現出阿奎亞的

個性塑造得非常細膩。

皮耶勇開機舞

草莓娛樂為了迅速提升偶像團體的知名度，讓露比和佳奈與草莓娛樂的紅牌 YouTuber 皮耶勇酷雞合作，在直播上挑戰連續跳「皮耶勇開機舞」一小時的刻苦修行。

「皮耶勇開機舞」的原型，很明顯是風靡一時的健身節目「Billy's Bootcamp」。這是比利‧布蘭克斯（Billy Blanks）構思的健身舞，他是前美國陸軍中士、武術家以及演員，2000 年中期時因為電視通販而蔚為話題，在日本也大受

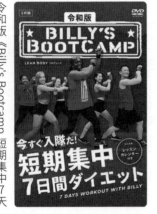

令和版《Billy's Bootcamp 短期集中7天減重》
銷售：TC Entertainment

歡迎。

不過「Bootcamp」對不熟悉鍛鍊肌肉的一般人來說，就算正常跟著做也是相當辛苦的訓練。而皮耶勇能在戴著頭套、呼吸受限的情況下跳這種舞蹈，絕對有做過一定程度的鍛鍊。此外，露比和佳奈可以跳完長達一小時的舞，她們的毅力也很了不起。

順帶一提，比利先生是個親日派，以「隊長」這個綽號為人熟知，他和第一任妻子離婚後，與日本妻子再婚，現在也仍住在大阪府。

皮耶勇酷雞的原型……
是那位健身派 YouTuber ？

皮耶勇酷雞的頭銜是蒙面健身派 YouTuber，聽起來讓人感覺很陌生，在動畫版他是在第 5 集登場。他與戴著頭套的露比和佳奈一起做了一小時的持久「皮耶勇開機舞」。

《我推的孩子》動畫版幾乎是把漫畫內容完全保留地製

作成影像，加上音樂和影像的「皮耶勇開機舞」所帶來的強烈衝擊感，讓觀眾在 YouTube 上傳許多重現這個場景的影片，顯得熱鬧非凡。

然後在動畫播出後的

6 月 2 日，動畫節目的官方 YouTube 頻道公開了重現「皮耶勇開機舞」的場景。動畫中頭戴小雞頭套，肌肉結實的健美運動員，以及擔任露比配音的聲優伊駒ゆりえ小姐跳著舞，接著健美運動員在影片播放途中拿下頭套，他的真面目是**健身派 YouTuber 橫川尚隆先生**。

橫川先生是曾在 2019 年的 JBBF 日本健美比賽奪下冠軍，成績斐然的健美運動員。他也是在 YouTube「橫川的肌肉頻道」擁有 18 萬訂閱者的知名 YouTuber。

他之所以在動畫官方影片演出，讓人想到橫川先生可能就是動畫版皮耶勇酷雞的原型，不過「皮耶勇開機舞」的音樂是重金屬風，有些段落也會讓人想到邦・喬飛（Bon Jovi）的《It's My Life》。說到會使用這首樂曲的健身派名人，就是**中山肌肉君**了。因為本作有著會混合數名原型來塑造角色的傾向，所以動畫版的皮耶勇酷雞，應該是包含橫山先生和中山肌肉君的要素塑造而成的吧。

動畫版推出後皮耶勇酷雞迅速變得大受歡迎。聲演皮耶勇酷雞的是型男聲優**村田太志**先生，他曾為《遊戲王ZEXAL》的等等力班長，以及《TSUKIPRO THE ANIMATION》的宗像廉配音而廣為人知。在赤坂アカ老師的作品《輝夜姬想讓人告白～天才們的戀愛頭腦戰～》中，則聲演應援團長風野。村田先生更在 Twitter 貼文：「我只是一心一意、不偏不倚、忠實地按照劇本扮演這個導火線的角色，盡情地展現發達的肌肉。希望大家就當成是一場暴風雨過境。」

阿奎亞的烤肉喜好

《現在開始認真談戀愛》的演員們邀約在烤肉店聚餐，其中同台演出的女高中生，也是天才演員的黑川茜曾對阿奎亞說：「阿奎亞同學，牛腰肉烤好了，請吃吧。」

說到烤肉最受歡迎的部位，一般是牛五花、里肌肉、橫隔膜肉，而「牛腰肉」則是在牛腹肉中恰到好處地混入瘦肉，也可以說是腹肉的里肌肉，是牛肉中最高級的部位。兼具瘦肉的扎實美味和上等的油脂，脂肪比起同樣是高級部位的嫩肩里肌要少。

喜歡吃一頭牛只能取出左右各一塊的稀少部位，可見阿奎亞可的「這種感覺」，要怎麼詮釋在真實中混進虛構劇情的拍攝手法。導演給的指示是模稜兩非常精通美食。

戀愛真人實境秀與網路炎上

雖然說是意想不到的事件，但是茜在《現在認戀》中動手打人，讓有希的臉受傷，網路上對茜的譴責聲浪蜂擁而至。批評聲勢瞬間蔓延，茜看到網路的回應後，甚至被逼到一時衝動地企圖自殺。

就像在本作中也有提到，戀愛真人實境秀並不是「連續劇」。雖然大致上存在著表演，但是會隨著表演的走向，採用

就是演員的自由了。有的演員會了解導演的用意，維持那樣的劇情走向演出，也有的演員沒有人知道虛假和真實混合的劇情會如何發展，「沒有劇本卻有劇情走向」，這就是戀愛真人實境秀的樂趣。不只是演員本身，就連畫面標示的「真實」，要直接將之視為現實，還是當作加入表演的「演戲」，都交由觀眾決定，可以說這是一種觀眾也被要求高度情報收集能力（自行分析情報，適當地理解情會直接用自己的真實樣貌示人，

報並採取行動）的娛樂節目。

在歐美，這類戀愛真人實境秀的發源地則會採取更激烈的手法。根據英國報紙，截至2019年演出真人實境秀的演員有38人自殺。其中3名自殺者演出的《戀愛島》（Love Island）會給予演員高額獎金，為了爭奪獎金會依據觀眾的投票結果讓演員逐一離開節目。混亂的男女關係和逼真的吵架等內容都會透過影像播出，激烈程度完全不能跟日本的戀愛實境秀相比。在節目中有做愛多達30次的演員以此為契機成為實業家大獲成功，據說也有演員在其他實境秀進行過無法在這裡公開的性行為。

真人實境秀帶有目的地混合真實與虛構的手法，也是引發觀眾誤解和網路炎上的原因，之後阿奎亞為了拯救茜而拍攝揭發「節目幕後的真相」的真實影像（影片），對於平息炎上可以說非常有效。

救了茜的阿奎亞故意將真相上傳到媒體，甚至做出進一步把「火種」投下社群網路的行動。上傳影片的MEM CYO知道他的用意，對阿奎亞說了一

電視台忽視演員心情製作煽動觀眾的表演卻逃避責任，

主動受眾數量龐大 極有潛力留下強烈印象的 傳播效果

段不容易理解的話：「主動受眾數量龐大，極有潛力留下強烈印象的傳播效果。」（第27話）

所謂的「主動受眾人數」，意指在閱讀時會自行去調查文字，或是懷著目的想要去觀看的觀眾人數。在YouTube的影片網站，主動受眾人數就遠遠多於隨波逐流的電視和廣播。

「曝光次數（Impression）」是指在網路世界中，該內容在自己裝置（電腦、智慧型手機等）上的展示次數。展示次數愈多，就愈能期待名為「爆紅」的爆炸性傳播。

網路酸民則是躲在安全地帶用匿名方式攻擊藝人，阿奎亞在地吐露心聲：「我確實是有點就是所謂的『羅馬假期』。」

製作像是在誘導電視台和網路話）（第28

MEM CYO 的幫助下，有目的地schadenfreude 了啦。」（第28

酸民的影片並且上傳。他們成為平息問題的功臣。為了達到目的而不擇手段，就連人心都能操控。這段插曲讓人一窺阿奎亞發誓要向把愛逼死的犯人復仇，潛藏在他心底的黑暗深淵。

幸災樂禍＝羅馬假期？

被譽為天才演員的黑川茜回歸演出《現在認戀》，同為演員的佳奈無法藏起對她懷抱的嫉妒。佳奈對阿奎亞老實場觀看奴隸們戰鬥相當狂熱，這般「建立在犧牲他人的快樂」

德語的「schaden」是「不幸」、「freude」是「快樂」。換句話說直譯是「幸災樂禍」，在精神醫學意指「對於他人的不幸感到快樂」。

其實象徵「schadenfreude」的詞彙還有「Roman Holiday（羅馬假期）」。在日本雖然是以奧黛麗・赫本（Audrey Hepburn）主演的浪漫喜劇電影《羅馬假期》聞名，然而真正的含義，是因為古代的羅馬市民，對於在假日時前往競技

有道是「**他人的不幸甜如蜜**」，這是人類或多或少都會擁有的情感。要如何接納那種情感，將其轉化為激勵自己的正向能量，就取決於一個人的素質了吧。

羅馬假期
銷售：Paramount Home Entertainment Japan

79

戀愛真人實境秀演員後來的發展

在《現在認戀》拍攝結束的慶功派對上，關於戀愛真人實境秀演員們的後續，負責導演告訴演員們：「從現在開始節目組不會再干涉你們的發展，不管要交往還是分手，都是你們當事人的自由了。」（第31話）

戀愛真人實境秀確實不會所有事情都是真實的，不過因為並不是連當下的言行舉止和劇情發展都是表演，也有很多情侶實際上開始交往，甚至最後結婚。

最廣為人知的戀愛真人實

境秀，是富士電視台製作的先驅節目《戀愛巴士》。講述7名男女開著名為戀愛休旅車的車子到世界各國旅行，然後在旅途中加深彼此羈絆的故事，從1999年到2009年持續長達10年，之後也有製作續集。

在那個節目中發展到結婚的情侶多達8對。有的是曾經成為情侶但是後來分手，跟其他《戀愛巴士》的成員結婚，也有的雖然在節目中沒有成為情侶，但是後來成員之間發展到結婚，成員之後也以各式各樣的形式持續發展出戀情。即使是電視節目，但毫無疑問成為了他們相遇的契機，有著未

必能一口斷定「結果就是一場表演」的不同樣貌。

順帶一提，《戀愛巴士》史上最受歡迎的藝人兼部落客的成員‧桃，她在節目中和「梅男」成為情侶。但是後來分手，然後桃和節目毫無關聯的其他男性結婚又離婚。現在她再婚，成為有2個兒子的母親。

戀愛巴士
出版社：学研プラス

偶像的合適年齡

「永遠不會停止的呀。」（第32話）

在當寫真偶像。也有前賽車女郎40多歲還是幹勁十足地在當攝影模特兒。甚至有的女性即使到了30歲中期，還是繼續在當地下偶像。偶像沒有年齡阻礙。尤其是女性，永遠會對偶像懷抱憧憬吧。

畢竟**偶像是從自稱開始的**，像是年過70歲仍在關西地區活動的「高齡地下偶像」公主靖子（プリンセスやすこ），以及在廣島活動中，平均年齡80歲的「阿嬤YouTuber偶像」團體「メタばあちゃん（Meta Grandma）」也都是出色的偶像。

若是近期的例子，在今年迎接46歲生日的前寫真偶像星野亞希小姐，她的凍齡美貌在社群網路引發討論。很多人都知道星野小姐年過30歲仍繼續

沒有關係，因為這樣的憧憬是

CYO一把：「做偶像跟年齡又沒有關係，因為這樣的憧憬是

涙直掉大哭。露比也推了MEM

而失去工作，她感同身受地眼

躍於演藝圈，卻隨著年齡漸長

友善。佳奈雖然以童星身分活

團體成員對MEM CYO都很

受衝擊的真相」。

實際年齡是25歲這個「讓人大

謊報是高中生，後來揭露她的

過她在《現在認戀》年齡設定

草莓娛樂加入新生B小町，不

歲仍在關西地區活動的「高齡

跟年齡沒有關係。像是年過70

望成為偶像，然後她被邀請到

她在成為YouTuber之前一直渴

町展開活動。

MEM CYO向阿奎亞坦言，

於是她們3人組成了新生B小

郎40多歲還是幹勁十足地在當

第四章

首次登台篇

　　為了幫助追逐偶像夢想的露比，齊藤美彌子將露比納入自己經營的草莓娛樂旗下，愛曾經活躍的「B小町」再次成團。身為演員感覺到極限的佳奈，以及在《現在認戀》和阿奎亞相識的知名網紅MEM CYO也入團，新生B小町的偶像演唱會即將開演。

LALALAI劇團的原型是那個知名劇團？

　　阿奎亞和黑川茜因為自殺未遂事件而迅速縮短距離，他們在《現在認戀》最後一集演出令眾人備受衝擊的接吻場面，成為「公認的情侶」而受到社會大眾的注目。另一方面，阿奎亞很早就一直和自由製作人鏑木勝也接觸，鏑木勝也在愛的智慧型手機裡留有聯絡方式。接著阿奎亞以交易方式答應演出《現在認戀》，藉此得知愛在鏑木的介紹下參加「LALALAI劇團」的活動講座，然後在那時遇到「某人」影響了她的戀

　　阿奎亞和黑川茜因為自殺是背負該劇團頂梁柱的演技派是負該劇團頂梁柱的演技派演員。

　　以如此宏大的成就和規模為傲的劇團，即便在日本也是屈指可數，我們認為LALALAI劇團的原型，很可能是「**北區塚公平劇團**」。這個劇團由身為劇作家和導演的塚公平所主持，從1994年到2011年為止在東京北區活動。小西真奈美、內田有紀、黑木梅紗、黑谷友香等女性演員都是出身自此劇團。雖然劇團在2010年塚過世後的隔年就

　　愛史這個情報（第33~34話）。LALALAI劇團是以演技派團體聞名的劇團，隸屬劇團的茜也

解散了，但是劇團中有志一同的團員創辦了新劇團「☆★北區 ACT STAGE」並且一直活動至今。以《蒲田進行曲》為首，還有上演《熱海殺人事件》、《飛龍傳》、《幕末純情傳》等作品，因為歷代演出的演員全都以藝人身分走紅，節目都非常知名而且大受歡迎。

以茜為首的 LALALAI 劇團團員，在之後的〈2.5次元舞台篇〉會和阿奎亞有許多接觸。

北區塚公平劇團（包括 ACT STAGE 在內）本身雖然沒有參加過2.5次元舞台劇，不過負責撰寫 2022 年演出的《飛龍傳 2022～愛與青春的國會新生 B 小町要在「JAPAN IDOL

因為 MEM CYO 有門路，

JAPAN IDOL FESTIVAL（JIF）

《飛龍傳》2022 年時在紀伊國屋書店公演描寫革命性青春群像劇的舞台劇。

前～〉腳本的羽原大介先生，以前曾負責撰寫《光之美少女》系列等作品的動畫腳本，因此對次文化風格並不陌生。

FESTIVAL（JIF）」舉辦第一場演唱會。很明顯「TOKYO IDOL FESTIVAL（TIF）」就是這場盛會的原型吧。

這是特別強調女性偶像的節慶，2010 年舉辦第一屆之後，每年8月都會在東京台場一帶舉行（2020 年和2021 年是在10月舉行，2020 年是遠距舉行）。2019 年有212 組（1393 名）偶像演出，有8萬 8000 名歌迷參與，是女性偶像的一大活動。

每年的演出者也都是知名偶像齊聚一堂，像是美女甜甜圈!!!、風男塾、電波組、inc、

AKB團體等主場偶像都有演曲，應該會想到演唱動畫電影紅的**安達祐實**小姐。應該就是把**知名童星們的要素全都放進去**，才塑造出有馬佳奈這個角過。因為是全世界獨一無二的偶像慶典，在歌迷之間是很《崖上的波妞》主題歌的大橋望美小姐（藤岡藤卷和大橋望美），以及連續劇《寶貝的生活色吧。

如果TIF這個活動是JIF的原型，就更能理解本作的JIF這個舞台的重要性了。對於新生B小町而言，可以說沒有比這更好的舞台可以當作她們的出道演唱會吧。露比、佳奈、MEM CYO，從這場演唱會開始正式展開偶像活動。守則》的主題歌《Maru Maru Mori Mori》的蘆田愛菜小姐（薰和有樹，偶爾還有MUKKU）吧。尤其是《Maru Maru Mori Mori》帶來的印象非常強烈，或許**蘆田小姐是佳奈的原型**這個說法來自於此。在「10秒就能落淚的童星」項目中提及的**春名風花**小姐，加上蘆田小姐，以及佳奈的外表「細心呵護的柔順秀髮，稚氣未脫的可愛娃娃臉」（第20話），就好像演出連續劇《無家可歸的小孩》走

青椒體操

這是有馬佳奈在童星時代唱過並且大受歡迎的暢銷歌

說到童星唱過的暢銷歌

《崖上的波妞》電影原聲帶
TKCA-72340
フルオーケストラと大コーラスで奏でる
空前の宮崎駿ファンタジー
久石譲渾身の書き下ろし大作!!
廠牌：德間日本傳播

團粉

在內心臭罵阿奎亞：「他是想要偶像團體各自大顯身手。就這個意義看來，「團粉」**絕對不是負面的詞彙。**

所謂的「團粉」是偶像宅用語，代表「推崇所有成員、整個團體的粉絲」的詞彙。偶就會變成「無論成員是誰都喜歡」的意思，當重視1對1的聯繫，「希望只看我一個」的女孩一多，就會有人無法接受「團粉」。佳奈在這個場面的獨白，正是表現出那種希望自己是獨一無二的心情。帶入那種含義時也有「DD」（日文誰都喜歡的第一個字）這個詞彙，這個詞彙不同於「團粉」，是完全使

佳奈站上JIF舞台，雖蘿蔔！」

然毫無阻礙地站在中心位進行表演，但是她被踏出成為憧憬的偶像第一步的露比和MEMCYO的耀眼光輝所掩蓋，表現出對自己失去信心的壞習慣，就要陷入負面循環中（第38話）。

而拯救佳奈的又是阿奎亞。

阿奎亞完全繼承前世是狂熱偶像宅吾郎的御宅藝，他揮舞著代表佳奈印象顏色的白色螢光棒為佳奈應援。但是他同時也拿著代表露比的紅色和代表MEMCYO的黃色，看到阿奎亞拿著三支螢光棒的身影，佳奈

你是團粉嗎？這個該死的花心大體。要如何增加「团粉」，也需當偶像團體各自大顯身手。就這個意義看來，「团粉」**絕對不是負面的詞彙。**

不過一旦正向解釋「团粉」，

相對的不是推特特定成員，而是應援所有成員和整個團體的就粉」。

偶像是如此，概念咖啡館等商店也是一樣，在「唯粉」和「團粉」之間取得平衡，也能吸引到固定客源。如果只有「唯粉」，當顧客推的偶像一旦畢業，粉絲也會不再喜歡該團用在負面意思的用語。

第五章

2.5 次元舞台篇

知名漫畫《東京BLADE》要改編成舞台劇，被排進演員名單的阿奎亞，在和佳奈、茜等演員切磋琢磨的期間迅速成長為一名演員。另一方面，為了尋找殺死愛的幕後黑手的線索，阿奎亞接近參加舞台劇的「LALALAI劇團」相關人士，得知了出乎意料的真相……

東京BLADE是那套漫畫嗎？

阿奎亞、佳奈、茜在鏑木製作人的推薦下，決定演出由大受歡迎的漫畫《東京BLADE》改編而成的舞台劇。

《東京BLADE》是一部講述多個勢力互相抗爭，但彼此的友情與愛情卻在無意間逐漸加深的王道戰鬥漫畫（第42話）。設定是以佳奈隸屬的「新宿星團」，和阿奎亞、茜隸屬的「澀谷星團」交戰的「澀谷抗爭篇」為主軸改編成舞台劇。

關於這部分，會讓人想到以新宿、澀谷等東京各地鬧區為首，在名古屋、大阪等都市的

「DIVISION」輪番進行自由饒舌對戰的跨媒體製作作品《催眠麥克風》。

另外，應該也有人從作品名稱《東京BLADE》，聯想到設定有加入穿越時空，不良少年們的戰鬥漫畫《東京卍復仇者》吧。

東京卍復仇者
作者：和久井健
出版社：講談社

被認為是本作原型的作品都是現代劇。不過從《東京BLADE》的服裝和角色，也能知道世界觀是像在《刀劍亂舞》等作品可以看到的異世界戰鬥。

此外，在本作中隨處可見數部作品和人物混合在一起的題材，《東京BLADE》裡面應該也有呈現那種傾向。

「不會唸漢字的演員」意外地很多

飾演《東京BLADE》主角，LALALA! 劇團的首席演員・姬川大輝在排練時，坦言他不會唸腳本上的漢字（第43話）。

其實「不會唸漢字」並不能是「Dyslexia」，這是一種學習障礙。Dyslexia 被翻譯為「失讀症」，在閱讀和寫字會碰到困難，對學校生活和學習造成阻礙。症狀嚴重時，光是看寫下的文字，視野就會模糊不清，或是覺得文字看起來歪斜，更別說要閱讀文字了。

因為不會影響學習能力本身，計算等能力沒有任何問題，在高學歷者當中也有人是失讀症。在日本的名人中有公開自己是失讀症的，是偶像 Mitz Mangrove 先生。他是畢業於慶應義塾大學的高材生，但是幾乎無法記住文字。由於他也能

是單純在學校功課不好，也可用圖畫或聲音記憶文字，追根究柢應該是和文字本身合不來吧。

在國外的演員中，湯姆・克魯斯（Tom Cruise）、奧蘭多・布魯（Orlandro Bloom）、珍妮佛・安妮斯頓（Jennifer Aniston）、綺拉・奈特莉（Keira Knightley）都有失讀症。雖然不能閱讀文字，但是斷定他們「不會唸書」還言之過早，大輝搞不好也有失讀症的症狀呢？

在排練中，茜很疑惑舞台劇版《東京BLADE》的角色設定，為什麼會和原作截然不同。雖然那是在製作成媒體時，為了追求最大限度地活用原作，以綜合藝術的形式把《東京BLADE》呈現給舞台劇觀眾，但是原作者鮫島亞枇子老師也感覺到腳本的不協調感。

前來參觀排練的亞枇子老師，針對腳本不同於原作者的用意提出抗議，宣布要撤回授權改編舞台劇的承諾，自己親自寫腳本。雖然會讓腳本家GOA掛名，實際上卻是從這部作品撤換掉他（第45話）。

在原作改編的媒體作品中，因為原作者和製作方對於作品的世界觀和解釋等見解有差異，從而發生紛爭的情況並不少見。在深谷薫老師原作的連續劇《鋼之女第二季》，關於接受亞斯伯格症候群學生的描寫，深谷老師曾批評電視台原創腳本，在最後一集甚至使出撤回原作者授權的強硬手段。至於比嘉阿羅哈老師的漫畫《白熊咖啡廳》，在動畫播出後，沒有給予比嘉老師以原作者身分發表意見的機會，她也以沒有授權改編動畫的契約書為由，在《Flowers》雜誌宣布將無限期停止連載（後來恢復連載）。吉元升目老師的漫畫《熊巫女》動畫版，最後一集的結局變得和原作截然不同而導致炎上，吉元老師也在Twitter表達自身的想法和忠告。甚至還發生負責腳本的ピエール杉浦先生刪除Twitter帳號，並將《熊巫女》從負責作品中刪除的騷動。

在這一章，製作人雷田向阿奎亞說明，漫畫、影像、舞台劇各有長處，可以互相彌補的內容不一樣，只要互相表現出來就會加倍傳達出魅力。如《網球王子》有漫畫、動畫、音樂劇（網舞）等作品，網舞的舞

音樂劇《網球王子》第四季
青學 vs 不動峰
銷售：Marvelous

蹈是由動畫版「逆向輸入」，可以說是把互補不足發揮得淋漓盡致的作品。

不過基本上漫畫是獨自一人畫漫畫，很少有機會能在關係到許多工作人員的媒體作品中發表意見，而且變成像「傳話遊戲」般，無法傳達雙方想法的情況經常發生。就像在第46話阿奎亞說的「問題就出在溝通上的隔閡」，可以說媒體化的成功與否，取決於原作者和製作方能夠互相理解多少吧。

Stage Around 是什麼樣的戲劇？

原作者亞枇子老師和製作方發生糾紛，排練因此中斷時，茜邀阿奎亞去觀賞運用「Stage Around（環繞式舞台）」的戲劇（第46話）。

這裡描寫的劇場，是位於東京豐洲的「IHI STAGE AROUND TOKYO」。這是在2017年開幕，由TBS電視台經營的劇場，就如同本作的說明，有四個螢幕設置在周圍環繞觀眾席，結構是利用開關螢幕來切換舞台，也可以透過旋轉觀眾席來切換舞台，是僅次於阿姆斯特丹的「Theater Hangaar」，全世界第二個 Stage Around 劇場。

IHI STAGE AROUND TOKYO落成後，上演的第一場戲劇，是小栗旬主演的《劇團☆新感線『骷髏城的7人』：花》。本來是到2020年為止期間限定的劇場，後來延長期間，還上演了《刀劍亂舞》、《浪人劍心》等話題大作。劇場在2023年4月關閉，最後上演的戲劇作品是《新作歌舞

伎 FINAL FANTASY X》。正因為 2.5次元舞台劇是非常適合演出 的上演方式，劇場關閉真是令 人惋惜。

「歌舞伎 X FF」這樣特例的聯名演出蔚為話題。

義來接他的五反田口中，第一 事不關己。

③認知和心情的負面變 化

會持續抱持著過度否定自 己的想法，或是對許多事情漠 不關心和不感興趣，以前覺得 開心的事情現在無法開心地去 做，有孤立感，不再感到幸福 和不再溫柔。

④過動症狀

總是精神緊 張，或是心跳加速，會因為聲 響而嚇一大跳，容易發怒。

如果受到強烈的精神壓力 後，這些症狀持續超過1個月， 就會被診斷為PTSD。

阿奎亞的情況是因為隨著 幸福的回憶想著與愛度過的每 一天，接著想起那個殘酷的臨

PTSD（創傷後壓力症候群）

阿奎亞的症狀是典型的 PTSD（創傷後壓力症候群）。 這是經歷攸關生死的遭遇後， 受到強烈打擊時出現的精神疾 病，據說日本總人口約1.3％的 人會出現這種症狀，一般人也 知道這種精神疾病，會有以下 幾種症狀。

①侵入症狀

伴隨著當時 的恐懼和無力感，無關自身意 志想起感受過的回憶，會有仍 在持續受到傷害的現實感。

②逃避、麻痺症狀

逃避 會讓自己想起事件的人事物， 或是想不起事件的經過，感覺

阿奎亞被要求感情演技， 就在他想起快樂的回憶時，愛 被殺的回憶一閃而過，他突然 失去意識昏倒在地（第50話）。 照顧他的茜從以身分擔保人名

終時刻，深信自己不能得到幸福。他的言行舉止應該主要是出現①和③的症狀。

PTSD 多半會在 3 個月內就自然恢復，沒有恢復的時候則會使用認知行為療法或服用抗憂鬱藥等等，針對憂鬱症和恐慌症的治療都很有效果。

擅長進行人物側寫的茜是優秀的犯罪調查員？

茜在聽聞阿奎亞的過去後，又聽到阿奎亞夢囈著愛的名字，將這件事結合先前五反田告訴她的真相，確定阿奎亞就是愛的親生兒子（第51話）。

在戀愛真人實境秀篇，茜

聽說阿奎亞的女性喜好與愛有關，她為了讓自己變成阿奎亞喜歡的女孩子，把與愛相關的情報和廣為人知的真相結合起來，描繪出愛的個性（第28話），實際上阿奎亞也曾經把茜誤以為是愛。恐怕茜是那種會對他人強烈地感同身受，讓角色的個性附在自己身上的「角色上身型演員」。之後阿奎亞毫不隱瞞地告訴她自己進入演藝圈的目的，還有要向殺死愛的犯人復仇，茜則毫不猶豫地向他斷言：「我會陪你一起去殺了他。」（第52話）如果她變成女朋友，一定是會為男朋友鞠躬盡瘁的類型，但是關係不順利時也是非常可怕的類型吧。

融入角色，為了通曉所要扮演的角色，她會下足功夫研究透徹，再用她在表演上的天賦完美地將角色呈現出來」（第29話）。

茜所做的事情，是犯罪搜查中經常會使用的「人物側寫」。

從犯罪的性質和特徵描繪出犯人的個性，是一種用行動科學進行推測來順利解決案件的手法，除了犯罪搜查以外，像茜這樣的演員塑造角色時也會使用人物側寫。

佳奈評論茜「她能徹底地

暴露療法

在《東京BLADE》的舞台劇，阿奎亞下定決心要把自行封印的感情完全暴露出來進行表演（第52話）。

阿奎亞在開演前刻意去面對愛死亡的回憶，但是衝擊還是很強烈，他被逼到差點產生恐慌。但是他並沒有從不祥記憶別開視線。阿奎亞利用折磨自己想要達成目的，露出令人毛骨悚然的表情，「這樣才好」的獨白訴說著他對愛的感情有多麼深刻。

根據第55話阿奎亞的獨白，愛死時的閃現畫面會令自己痛苦不已，為了克服這點，他在那個過程中試過「暴露療法」。所謂的「暴露療法」，是一種用於治療PTSD的精神療法，因為認為下意識地逃避造成閃現畫面的現象，是導致壓力的原因，所以這種治療法，就是藉由讓患者階段性地接觸發生問題的現象來改善症狀。

自己出來拍全裸寫真集的母親……

傷腦筋的經紀人媽媽

在漫畫單行本第7集，黑川茜和有馬佳奈雖然互相尊敬，卻也互相嫉妒和討厭對方，同為女性演員的演技觀點激烈衝突，發展出在本作中也是首屈一指的精彩劇情。

在這段過程中，也有揭曉茜和佳奈彼此背景的回憶場面。茜雖然是崇拜佳奈而進入演藝圈，但是親眼目睹業界的現實後，她開始對佳奈懷著恨意（雖然那也是對佳奈的喜愛相反的情感）。然後佳奈則是懷抱著與母親的不和，以及隨著成長開始接不到工作，曾幾何時對自己的演技喪失自信，開始變得會去迎合他人表現出「應對」的演技，這些過程都描寫得活靈活現。

佳奈的母親應該就是所謂的「經紀人媽媽」吧。雖然

對從童年期就活躍於演藝圈或是體育界的人來說，家人的協助不可或缺，但是對孩子的活動意見太多，母親經常會變得比演員本人還要出名（多半是指不好的方面）。像是宮澤理惠的母親‧宮澤光子女士在演藝圈就非常有名，一般稱她為「**理惠媽媽**」並廣為人知。

1991年宮澤理惠小姐以美少女偶像身分初露頭角，然而她拍攝全裸寫真集《Santa Fe》一事曝光，跟前橫綱貴乃花解除婚約等等，有人猜測在人稱「貴‧理惠騷動」的背後，光子女士應該有從中作梗。

另外，有的經紀人媽媽會

自行推出全裸寫真集，接受回春整形手術，還有演出 AV，自行展開偶像活動，像是**安達祐實小姐的母親‧有里女士**也曾經成為話題人物。

另外還有知名藝人因為家人成立個人事務所，想要獨立而跟經紀公司發生糾紛，也有雙親反過來依附孩子的名氣而陷入金錢糾紛。所謂的親子，就是在孩子成長時給予最多影響的關係，正因為比任何血緣關係都還要濃厚，有時也會變成令人頭痛的關係。

第六章

私生活篇

新生 B 小町持續在網路、演唱會打開知名度，為了拍攝 MV 而前往吾郎的故鄉・宮崎。阿奎亞以轉生前的記憶為依據，追查愛的生產和自己前世死亡的真相。另一方面，露比因為意想不到的事件，得知了吾郎令人驚愕的死亡……

龍舌蘭 Shot

在《東京 BLADE》演員齊聚一堂的酒宴中，阿奎亞想要向舞台導演金田一敏郎問出關於 LALALAI 劇團的活動講座，這個與愛的過去有關的關鍵活動，但是金田一一直不肯談論往事。大輝於是「伸出援手」，在續攤時把金田一灌醉（第 67 話）。

這時候大輝用的酒是「龍舌蘭 Shot（Tequila Shot）」。墨西哥聞名於世的名酒龍舌蘭和威士忌一樣，是酒精濃度超過 40 度的烈酒，但是龍舌蘭不會兌水，而是用 Shot glass 一口氣喝乾。刺激感比威士忌還要強烈，流過喉嚨時酒精一湧而上的感覺，就是盡情品嚐龍舌蘭魅力的喝法。

尤其是在酒店和概念咖啡館等店面，龍舌蘭 Shot 經常會用來灌醉客人。店裡的女孩和其他客人多人一起乾杯，大家一起輪番喝乾是固定模式，不過因為對女生來說太刺激，

龍舌蘭 Shot

有時也會用味道較甜的品牌「Tarantula」。

大輝讓店裡的女孩拿來的龍舌蘭，是墨西哥生產的正統派品牌「Jose Cuervo」之中最高級的「1800（mil ocho cientos）」。這種酒用 Shot 喝超級美味……雖然成人才能飲酒，不過希望可以喝酒的讀者務必嘗試看看。

「來！一口氣喝乾啦！」是喝龍舌蘭 Shot 時固定會出現的吆喝聲。牛郎店的「香檳～香檳～」也是類似的意思，不過喝龍舌蘭 Shot 時固定會出現這句話，表示作者（尤其是原作者赤坂アカ老師）應該常去有女孩子的店，而且是個喜歡龍舌蘭 Shot 的派對咖，或是很擅長取材吧。

原來警察以外的百姓也能做 DNA 鑑定！

阿奎亞在演出舞台劇的期間去做過大輝和自己的 DNA 鑑定，成功獲得**他們的生父是同一個人的鑑定結果**（第67話）。

眾所周知，警方進行犯罪搜查經常用到 DNA 鑑定，不過都是由警方和法院等公家機關進行鑑定，所以也稱為「司法鑑定」。除此以外也有為了證明親子關係等理由，由私人進行的「私人鑑定」。

DNA 鑑定的精確度極高，在證明親子血緣關係時，肯定時的準確率是99％以上，否定時的準確率則是100％否定。既然可信度很高，只要交出去鑑定的物品沒有碰到拿錯等基本錯誤，阿奎亞和大輝似乎確定是有血緣關係的（雙胞胎的露比也是一樣）。

私人鑑定的費用從3～4萬日圓（約6～8000台幣）到10萬日圓（約2萬1000台幣）以上都有，不過對於以藝人身分展開活動的阿奎亞來說，那個金額應該不是很大的負擔吧。

因為 YouTube 訂閱者增加、MEM CYO 提議拍攝 B 小町成員的房間介紹影片（Room Tour）。「假如同意拍攝這類影片，添購所需的私人物品都可以報公帳」，佳奈聽到這段話，趁機展現出各式高價物品（第69話）。

在本作中佳奈介紹的持有物 Chloe 名牌包的市場賣價約在15萬日圓左右。「30萬左右」的水冷式電競專用電腦從看得到的標誌看來，似乎是 BTO（Build to Order＝自己客製化和架構系統的電競電腦）。一

般是10萬日圓起跳，高達30萬日圓是規格相當高級的電腦了。至於高級座椅赫赫曼●勒的 AERON CHAIR 至少超過20萬。

像 MEM CYO 這樣類型的 YouTuber，還有像佳奈這樣的演員職業，都是個人事業主。在申報所得時，花費在物品上的經費會是一大重點。於是 MEM CYO 對不太懂的露比語重心長地說：「等到繳所得稅時想哭的可是自己喔～等妳長大成人就會明白繳稅有多痛苦了……」這對自由工作者來說是一個迫切問題。我們對 MEM CYO 和佳奈的心情有切身之痛……（淚）。

MEM CYO 提議 B 小町的 YouTube 補強計畫其之二是要製作原創歌曲，美彌子坦言她已經委託替舊 B 小町做過暢銷歌曲的知名作曲家「火村」製作歌曲。

「就是本身以頂尖歌手活躍於第一線……還以作曲家之姿接連做出暢銷歌曲……」（第70話）看到這些形容，應該都會想到那個人吧。沒錯，就是**小室哲哉**先生。他在「TM NETWORK」時擔任鍵盤樂器手，並且以作曲家、製作人身

在第70話有描寫火村對作曲感到厭煩，提不起寫歌欲望，小室先生在2018年宣布停止音樂活動時，也舉出才思枯竭是引退的理由之一（後來他收回宣言）。

分在1980～90年代風靡一時。他也經手過眾多偶像的歌曲，不只是鈴木亞美小姐、篠原涼子小姐、觀月亞里莎小姐、安室奈美惠小姐這些「小室家族」，中山美穗小姐、小泉今日子小姐、松田聖子小姐、堀智榮美小姐等頂尖偶像也都唱過小室歌曲。

創作者要如何保持創作欲望，每個人都有不同的答案，但即使只是創作出一首暢銷歌曲，也絕對不是一件容易的事。

雖然小室先生的私生活問題經常被拿出來討論，但是他身為創作者延續至今的軌跡卻是成就非凡。他連續創作出這麼多暢銷歌曲，可以想像他應該經歷過一段壯烈的人生。

Tetsuya Komuro Interviews Vol.0 ～ The beginning of TM NETWORK
作者：小室哲哉
出版社：Rittor Music

「來～Cheese」已經過時？那拍照時要說什麼呢？

阿奎亞在約會中說「來～Cheese」並用手機拍照，茜對他說了一句：「好像哪來的大叔喔。」然後「精神年齡是大叔」的阿奎亞感到心靈受創。

「來～Cheese」據說是把拍照時的英語呼喚聲「Say Cheese!」直譯過來的。最有說服力的說法是因為說「Cheese」時嘴角會上揚容易露出笑容，不過確實比起用智慧型手機拍照或是數位相機，「來～Cheese」事實上更適合當作單眼相機等底片時代的呼喚聲。

根據某個網路媒體的調查，像是「要拍囉～」這種「什麼也不說」是現今年輕人的主流做法。也有人會把「要拍囉～」改成「準備囉～」。要讓被拍照者注意鏡頭時，會有「3、2、1」的倒數型，以及容易揚起嘴角露出笑容的「1+1等於？」、「2！」，還有「來～擺姿勢！」這種變化。在智慧型手機拍照可以重拍，而且自拍才是主流，尤其是沒有需要擺姿勢這一點，或許和「什麼也不說」有關。

由富士軟片推出的 Fujifilm Simple Ace，是當代風靡全球的即可拍相機。

該不該使用
閃亮亮亮美肌 Filter 濾鏡？

阿奎亞在約會中幫茜拍攝照片，茜在照片加上稱為「閃亮亮美肌 Filter 濾鏡」和「亮亮 APP 經常會使用，把閃閃發亮的白點重疊在自己臉部的效果。因為會讓皮膚看起來比較白皙，具備隱藏皮膚粉刺和粗糙皮膚，看起來很可愛的效果，是很受女生歡迎的照片修圖工具。

這是在 Instagram 等照片粉」的效果。

尤其對有密集恐懼症（討厭看到小蟲和魚之類無數隻密密麻麻聚集在一起的景象）的人來說，有不少人表示「不懂哪裡好看」、「感覺很不舒服」，是個好惡相當分明的修圖工具。

只有光點在臉部的亮粉效果看起來很不協調，阿奎亞也直截了當地說：「我想，男生看了大多都會覺得很噁心。」（第71話）

阿奎亞和茜的回憶陸橋
在哪裡？

推測是自己生父的上原清十郎已經過世，阿奎亞為此感到幹勁全失，他想要讓為了復

只是似乎也有不少人覺得，

98

仇而一直被自己利用的茜從偽裝戀愛關係中解脫，於是提出分手。但是在戀愛真人實境秀的演出中，茜和他本來是情侶，經過後來的2.5次元舞台劇《東京BLADE》的同台演出後，茜把自己的感情投注在阿奎亞身上。

當網路炎上時茜衝動地企圖自殺，在阿奎亞及時阻止她的那座回憶陸橋上，茜做出了讓阿奎亞備受震撼的告白：「如果是跟阿奎亞你……無論是接吻，或是上床，我都不排斥喔？」（第71～72話）

從畫面中描寫的指示標誌（國土交通省稱之為108系列標誌），有人猜測最相近的

地方應該是東京目黑大道和自由大道交叉點的**中根十字路口**。只是在本作的描寫，目黑大道的上行直走方向只有顯示「目黑」，但實際上中根十字路口的指示標誌是顯示「白金台 目黑」兩個地名，兩者有些微差異。

而且這個標誌不是設置在陸橋上，是單獨設立。換句話說，沒有陸橋能用來判別是否為本作陸橋的原型。如此一來，就能推測這是在本作各種場面出現的**「組合數種原型打造而成」**的模式。

佳奈與阿奎亞購物的約會路線是？

火村作曲的新生B小町原創歌曲MV，是由MEM CYO住在宮崎的創作家朋友銀蓮花．蓮蓮操刀，佳奈於是陪著沒有行李箱的阿奎亞去購物（第73話）。

他們約會的路線是在咖啡廳見面→在百貨公司購物→吃巴西烤肉→搭計程車回家。在《YOUNG JUMP》連載時，他們約好見面的咖啡廳，原本是以「喫茶室ルノアール」為原型的「喫茶室ルルアール」，但是在《JUMP＋》（電子版）變更為

Cafe Renoir（喫茶室ルノアール），主要是商務人士開會的地方。

「STAR BOOKS COFFEE」。這家咖啡廳的原型「STARBUCKS COFFEE」（星巴克），在新宿站東側出口有好幾家分店，從外觀的描寫看來，應該是位於靖國大道上花園神社附近的 STARBUCKS 新宿三丁目店吧。然後百貨公司外觀則是以**伊勢丹新宿店**為原型描寫。

他們的晚餐是去吃烤肉，從餐廳的商標看來，應該是知名的道地巴西風吃到飽烤肉店「BARBACOA 新宿店」。這家餐廳就在伊勢丹附近，自助吧品項也很豐富。平日午餐是 4600 日圓（約 970 台幣），晚餐是 7400 日圓（約 1560 台幣），雖然價格偏昂貴，不過對他們兩位藝人來說等級並不是非常高。阿奎亞規劃的完美約會路線讓女生很開心。阿奎亞的「精神年齡」是 30 歲左右的醫生，但是就如同他自己說的，他在「雨宮吾郎」時代一定也非常習慣約會。

聆聽火村經手的原創歌曲後，新生B小町成員興奮地討論著，其中露比被佳奈嚴厲評到歌聲很糟。不過佳奈的評論卻被輕描淡寫地搪塞過去⋯「到時會使用 Cubase 或 Pro Tools 等軟體大幅修音，即使是音癡的歌聲也都能變得還滿能聽的喔！」（第74話）

Cubase 和 Pro Tools 是什麼軟體?

Cubase 和 Pro Tools 都是被稱為 DAW（Digital Audio Workstation）的**作曲軟體**。使用 DTM（Desktop Music）作曲的人都是先有 DAW 再開

始製作音樂。其中的 Cubase 因為適合初學者也適合專業人士，使用層面廣泛，是非常多人會使用的軟體，代表「初音未來」的虛擬歌手的歌曲製作者（所謂的 VOCALOID）也經常會使用這個軟體。

相對的 Pro Tools，則是在錄音室或專業歌曲製作會使用

的高性能 DAW。雖然是專業取向的設備，但是也有推出給初學者使用的免費版本，是和 Cubase 實力相當，也很受歡迎的軟體。

確實就像 MEM CYO 說的只要運用 DAW，無論什麼歌聲都會變得還蠻能聽的吧。不過無論是影像還是音樂，如果基礎素材不夠好，要用電子加工得很漂亮也是有其極限。科技的進步只是在為一個人的努力和提升技術提供輔助，並不是什麼都不做只要等著收成就好⋯⋯妳説是吧，小露比！

為了要拍攝 MV，阿奎亞和新生 B 小町成員造訪銀蓮花・蓮蓮居住的宮崎縣西臼杵郡高千穗町。高千穗町在天岩戶傳説中很有名，而供奉以演藝之神聞名的天鈿女命的荒立神社也很有名，阿奎亞的前世待過這個城鎮，他當然也知道這件事（第74話）。

天鈿女命是性質接近巫女的女神，據說她是日本最早的舞者。傳説暴徒素盞鳴尊在高天原胡作非為，天照大神為此生氣得躲進天岩戶，令世界頓

Cuebase 和 AI 唱歌軟體 Voisona 的聯名軟體「Steinberg/CUBASE PRO 12 Voisona 聯名版」

天鈿女命是什麼樣的神明？

位於天岩戶神社東本宮的天鈿女命像。

時陷入一片黑暗，諸神設法要讓祂出來於是在岩戶前表演各種才藝，天鈿女命跳舞時曝露了胸部及下半身，熱鬧的歌舞聲吸引了天照大神，好奇想知道發生什麼事而探出頭時，被一把拉出天岩戶，是一則很有名的神話。

天鈿女命的舞蹈據說就是在神社舉辦「神樂」的起源。

日本神話有許多這類暗示性的故事，除了天鈿女命的故事，此外還有伊奘冉尊（伊邪那美）在生產火神迦具土時，重要的部位被火燒傷而因此死亡。生產孩子的女性，以及下半身生產孩子的重要部位，實際上在日本都有被神格化，可以說把女性看得比男性還要重要。

兩人租用電動滑板車前往醫院。電動滑板車比駕駛機車和汽車簡單，而且附加引擎，近年來作為全新的交通方式備受注目，租借服務也變得很盛行。不過租借服務終究只是「實際驗證」，根據日本的交通法規，電動滑板車和「機車」是相同等級，換句話說，沒有機車駕照就無法騎乘。

不過自2023年7月1日起有修改法條，電動滑板車被歸類為**「特定小型電動自行車」**。在本作中茜有問阿奎亞：「有機車駕照吧？」不過因為法條修改不再需要駕照了，租借服務也變成正式的商業用途。

騎乘電動滑板車需要考駕照嗎？

阿奎亞想要造訪愛生產和自己的前世（雨宮吾郎）作為醫生時任職的醫院，但是他面臨到不能開車，沒有交通方式的問題。不過在茜的建議下，

另外，現實的高千穗町有出租摩托車，但似乎沒有出租電動滑板車。此外，在本作中描寫這裡有醫院。但是在高千穗町並沒有找到符合描寫，座落在山上的婦產科醫院，本作中的醫院似乎沒有具體的原型。

自2023年7月1日起不需要駕照也能騎乘的電動滑板車。MOTOSTAR電動滑板車

法律規定的未成年工作時間是多久？

新生B小町的MV雖然拍攝順利，不過是露比和佳奈的拍攝正在進行，MEM CYO會等之後再拍攝。

這樣的安排和3人的年齡有關係。17歲的露比因為未成年，在勞動基準法被歸類為「青少年」，工作時間是1天8小時。一週工作40小時以內，禁止22點以後到隔天早上5點深夜工作、加班、例假日工作。佳奈已經滿18歲，在民法和勞動基準法視為成年人，不過即使18歲，很多自治條例和校規也會

規定高中生不得深夜工作，應該是考慮到年齡吧。

不過在《現在認戀》一直扮演18歲高中生的MEM CYO實際年齡是25歲。就像她本人所說，無論是深夜工作還是加班，只要有支付法定工資就可以自由工作（第76話）。童星出身的佳奈對這方面的規定很熟悉，她本人也有說明，雖然年齡在中學以下基本上是不能工作，只有童星就算未滿13歲，只要得到勞動基準監督官的許可，並且是在「學習時間」以外就可以工作。以前是午後8點以後到6點禁止工作，平成17年（2005年）時放寬限制，延

長1小時到午後9點。

是到了晚上就會看不見呢。

只有雞是雀盲嗎?!

露比和茜在回旅館的途中被烏鴉搶走了房間鑰匙。這時露比說:「妳知道嗎?俗話說的雀盲,就是指鳥類到了晚上會看不見東西!」茜否定她的說法:「那通常說的是雞⋯⋯」

（第77話）

這項資訊是真的,話說鳥類本來就是視力很好的動物,據說烏鴉即使是在晚上視力也很好。事實上烏鴉多半會在傍晚到晚上活力充沛地活動和啼叫,為那個說法提供了佐證。

仔細想想,畢竟也有像貓頭鷹

一樣的夜行性鳥類,鳥類並不

據說雞的視力本來就非常不好,度數只有0.07左右。

鷲、鷹、鳶等猛禽類則是視力非常好,牠們的視力好到能從超過1公里的空中找到獵物,一口氣急速降落將其殺死。

露比和茜追趕著烏鴉,然後在某個祠堂裡發現露比的前世·紗理奈的初戀雨宮吾郎變成白骨的屍體。從此之後,露比比憎恨著把母親愛以及初戀吾郎逼死的犯人,甚至比阿奎亞的恨意還要強烈,完全黑化了。

雞的視力其實很差。

104

天鈿女命與演藝神話
宮崎與「高千穗」

✳ 演藝之神「天鈿女命」

　　荒立神社和天岩戶神社位在九州的正中央。高千穗在宮崎縣的左上方，位於熊本縣和大分縣的邊界。因為弟弟素盞嗚尊為非作歹，姊姊天照大神躲進天岩戶屋導致世界陷入一片黑暗，於是諸神燃起篝火，天鈿女命跳舞，躲起來的天照大神疑惑著「外面吵吵鬧鬧是發生何事？」而打開岩戶，然後世界重現光明，高千穗就是發生過如此著名神話的地方。

　　在本作露比和黑川茜造訪的宮崎高千穗的荒立神社，供奉著猿田彥命和天鈿女命。據說兩位神明結婚後建立神社，並且在該處生活。天鈿女命是日本最早的舞者，據說祂的舞蹈是神樂的起源，因為祂曾在岩戶前跳舞，也被崇敬為演藝之神，至今仍有許多藝人會私下前往參拜，因為是個祕密能量景點而備受關注。

✳ How to go? 高千穗是什麼樣的地方？

　　宮崎縣北部的山中小鎮高千穗町，位於九州中央山脈幾乎中央的位置。著名的高千穗峽最大魅力，就在於有著從 80 公尺到 100 公尺左右落差的斷崖和瀑布交織而成的美景。阿蘇火山活動噴出的火山碎屑流沿著五瀨川呈現帶狀流出，經過急速冷卻後形成如此美麗的斷崖。高千穗也是天孫降臨神話和岩戶神話兩大聖地的「神話之鄉」。從關東要去荒立神社的話，最好是從隔壁縣的阿蘇熊本機場前往。

荒立神社：宮崎縣西臼杵郡高千穗町三田井 667
羽田→在阿蘇熊本機場搭乘開往延岡的巴士，車程 2 小時 25 分鐘，在宮交巴士總站下車後步行 15 分鐘。

第七章

中堅篇

露比接近在母親死後銷聲匿跡的前草莓娛樂社長・齊藤壹護。阿奎亞參加演出網路節目《深掘☆大好機會!!》，露比為節目帶來平息角色扮演者紛爭的企劃，她完美地設下布局並漂亮地一舉成功。曾經懷抱復仇之心的阿奎亞，因為露比失控而產生了危機感……

從地下團體發跡的女子偶像真的沒有一組站上巨蛋嗎？

豐洲Pit等部分場地以外不滿1千人）、**音樂廳等級**（3千人等級。中野太陽廣場和東京國際論壇、NHK HALL等）、**體育館等級**（1萬～1萬5千人等級。日本武道館、PIA ARENA MM、有明體育館等）的順序來排行。西武巨蛋、萬特力名古屋巨蛋、大阪京瓷巨蛋等**巨蛋球場**是場地更大的3萬人等級。在體育館之中埼玉超級競技場（容納3萬7千人）是和巨蛋球場相同規模，場地和收容人數都是最高等級的就是東京巨蛋（容納5萬5千人）。

在宮崎拍攝MV後過了半年，新生B小町順利大受歡迎，第二場單獨演唱會是千人規模的場地，門票在發售當天就搶購一空。偶像商店的店員認為她們再過不久就能在體育場或巨蛋舉辦演唱會，他的同事則告訴他：「從地下團體發跡，有幸站上巨蛋的女子偶像團體，這15年來可是一組都沒有啊。」（第81話）

演唱會場地是依照LIVE HOUSE（站位。除了Zepp和「巨蛋」是指西武巨蛋還是東京雖然不清楚商店店員說的

巨蛋，但是說到巨蛋演唱會就解釋為東京巨蛋，應該是最容易讓大家理解的吧。

在東京巨蛋舉辦過演唱會的歌手，一字排開盡是日本國內的頂尖歌手和傑尼斯等知名歌手、西洋和韓流等國外歌手。近年來則有藉著《Love Live!》出道的 μ's、Aqours、水樹奈奈等動畫歌手也開始進軍東京巨蛋。

在東京巨蛋舉辦過演唱會的歌手，確實沒有一個是地下團體出身。桃色幸運草Z等女子偶像團體，在活動初期是在山田電機舉辦演唱會，曾經使用自稱「週末女主角」等像是地下偶像的手法，不過她們隸屬的可是大型經紀公司星塵傳播。說到地下偶像出身的主要偶像團體，就會想到在秋葉原擁有專用劇場的假面女子，以及秋葉原概念咖啡館 Dear Stage 出身的電波組.inc。就連假面女子最多是在**埼玉超級競技場**（和其他時裝表演合併舉辦），電波組則最多是在**國立代代木競技場**（容納約1萬3千人）舉辦演唱會，可以說地下團體出身的女子偶像，確實從來沒有在巨蛋球場舉辦過演唱會。

角色扮演者的深層世界（之1）

露比比阿奎亞更想要向殺死愛的犯人復仇，於是她一再地接近大家以為行蹤不明的前草莓娛樂社長・齊藤壹護。在壹護的建議下，露比在阿奎亞參演的網路 TV 綜藝節目《深掘☆大好機會!!》擔任特派記者。她趁機接近節目 AD（助理導播）吉住瞬。

吉住接到節目導播・漆原近似半職權霸凌的命令，為了找到願意演出節目企劃的角色扮演者而疲於奔命。但是演出者沒有如他所想的好找。漆

原告訴他：「你去找必須花錢訂閱頻道才肯給人看裸露影片……或是利用自製影音光碟來賺錢的……要不然就是長相OK卻被演藝圈淘汰的角色扮演者。」但是吉住內心發著牢騷：「其實角色扮演界對於上電視受訪大多都沒啥好感……（中間省略）因為修圖軟體太過盛行，當事人未必真的長得可愛……」（第86話）

雖然說到角色扮演者，會率先想到的就是 COMIC MARKET，但是其實還有各種類型的角色扮演活動，有的是像 COMIKET、東京電玩展和 NICONICO 超會議這種沒有限定種類的大型綜合活動，有的則是強調裸露類角色扮演的「COSHOLIC（COSHOLI）」，還有的是依照作品區分，專業度極高的「ONLY EVENT」。

對角色扮演者來說，和有相同興趣的玩家交流也是活動的一大魅力。和 COMIKET 同一天，在東京國際展場隔壁的 TFT 大廈舉辦的「在隔壁角色扮演（隔壁扮演）」，以及以每月1次的頻率在池袋太陽城周邊召開的「acosta!」等活動，也都是能稱為以角色扮演者之間進行交流為主的活動。就算都是名為「角色扮演」，還是有分成各式各樣的主題。

角色扮演者的深層世界（之2）

如同美波的獨白，「角色扮演界是個相當敏感的圈子，完全在版權方的默許之下才得以存在。圈內的規定與相關禮節也很嚴苛」（第87話），其實談到版權相關的話題，二次創作的同人誌和角色扮演，嚴格來說都是違法行為。

只是考慮到粉絲的年齡層廣泛等原因，如今這些世界已經成為一股讓人無法忽視的勢力。因此版權持有者才會默許他們。實際上仍然處於「灰色地帶」。因此在網購平台上販售

的角色扮演服裝成品等商品，一般都會標示為「●●（角色名）風格的衣服」。

最近 VTuber 經紀公司和手機遊戲《賽馬娘》等作品，有明確訂定二次創作的方針，增加許多只要角色扮演者遵守方針，官方就會許可的作品。隨著不同作者的做法，就像2.5次元舞台篇所描寫的那樣，也會發生作者基於禁止不當竄改著作內容的權利＝「**同一性保持權**」（第49話）不允許改編的案例，《東京BLADE》的鮫島亞枇子老師也非常有可能不允許做角色扮演。最著名的實例是迪士尼相關的作品，完全不允許

東京迪士尼樂園

角色扮演等所有二次創作，在是因為角色扮演者和創作者都是作品的粉絲，而同人誌和角色扮演就是他們對作品表現尊重和喜愛的方法。因為創作中有「愛」，也可以說作者們默許身扮裝（尤其是角色扮演）。

說到作品持有者為什麼會默許二次創作和角色扮演，那東京迪士尼樂園只有「迪士尼萬聖節」的期間，才會同意全灰色地帶的版權關係。

在本作有描寫接受演出委託的角色扮演者梅雅，是在朋友的協助下通宵親手製作《東京BLADE》服裝的插曲（第90話），角色扮演者就算得熬夜好幾天也會奮力製作服裝。

就這個意義來說，對作品沒有愛，只顧著自己方便就隨便要求，以電視為首的媒體和大型廣告公司等所謂的大眾傳播業界，御宅族都說他們是

「聞到錢的味道就會蜂擁而至的傢伙」並且深感厭惡。前面提到吉住說的「其實角色扮演界」，可以說就是一般會有的實際情況。

吉住打電話請求梅雅刪除貼文，梅雅告訴他自己成為裸露型角色扮演的原委：「過去我因為弄壞身體丟了工作，在有很多人是身兼二職甚至三職，或是一邊從事晚上的副業，一邊當扮演者。

就算減少睡眠時間也要做角色扮演，終究還是因為喜歡那部作品和角色。他們的熱情遠超過因為興趣而做的業餘領域，沒有愛是辦不到的。角色扮演界是由扮演者的熱情所建立，只要是相關人士都非常清楚這件事吧。

做不出來的。大半的收入都會投入在角色扮演，就算有的扮演者因此生活拮据也不稀奇。

角色扮演者的深層世界（之3）

自稱是「情色系」的梅雅，毫無疑問是裸露型的角色扮演者吧。梅雅在受訪之後，把電視台近乎性騷擾的訪問內容和毫不尊重原作的態度全都寫上社群網路造成大炎上。《深掘☆大好機會!!》的角色扮演特集被束之高閣。

……」老實說角色扮演是所費不貲的興趣。除了服裝外，還要加上假髮、有色鏡片等小道具，用假髮做造型還需要有美髮師相當的技術，如果要自製服裝還要花錢買布，需要媲美服裝設計師的裁縫技術，然後也需要時間致力研究髮型和服裝。儘管如此，角色扮演服裝並不是平常會拿來穿的衣服。如果沒有下定決心認真研究是

煩惱過是否要接受社會援助之後，最終選擇裸露身體來賺錢邊當扮演者。

個人經營 VTuber 的辛苦之處

吉住的妹妹未實正在以知名 VTuber 身分進行直播，因為她也會做居家角色扮演（相對於為了活動和拍攝的角色扮演，是因為個人興趣或是為了上傳到網路而在自家做角色扮演），所以吉住說服未實參加《深掘☆大好機會!!》（第87～88話）。

由於本作中已有解說關於 VTuber 和直播業界，所以在此省略，不過說到隸屬經紀公司的優點，就是「可以輕易地確保橫向聯繫」吧。如果想在YouTube 增加收益，就必須增加直播時的觀看人數和頻道訂閱人數。因此和其他直播主合作，在合作頻道的聽眾面前亮相增加訂閱人數（提升彼此的播放次數），也是最能迅速賺取收益的方法。就這個意義看來，可以說是**互相分食有限訂閱人數的業界**。

隸屬經紀公司的 VTuber，如果是相同經紀公司的直播主，多數都能比較容易找到合作對象，不用花時間就能獲得支持度。此外，直播主在直播前要自己設法準備高規格的電競電腦等設備，自己不會畫圖的話要委託插畫家設計 VTuber 用的角色，然後必須把角色做成模組，運用 Live2D 與 3DCG 模組投資，理所當然要收錢，不過

等技術讓角色動起來。如果隸屬經紀公司，這部分就會由經紀公司去煩惱，因此可以專心思考要如何讓直播夠有趣，這可以說是最大的優點。此外，透過經紀公司容易接到來自企業的大型合作也是一大魅力。

像是「hololive」、「彩虹社」等大型經紀公司，他們的經營方式，可以說就是在最大限度地活用隸屬經紀公司的優點。

當然隸屬經紀公司也有缺點。就算增加聽眾可以賺取收益，但是從直播獲得的收入大部分會被經紀公司收取傭金。畢竟經紀公司有做一定的

YouTube會從直播收入中收取手續費，再加上經紀公司拿走的佣金，無論「收入」有多少，直播主的手邊都只會留下一點錢。

個人經營沒有隸屬經紀公司，就不會受到經紀公司的方針限制，隨時都可以隨心所欲地進行活動，這種自由度是最大的魅力，不過相對的必須親自處理各種業務，會花費大量時間和金錢就是個人經營的缺點。

就這個意義看來，會畫畫、擁有使用Live2D的技術，能夠靠自己彌補缺點的人，可以說最能輕易地以個人經營名義活動吧。就算未實是家裡蹲體質，自己人的哥哥會幫她洽談合作案，代理了經紀公司負責的那部分。未實能以個人經營身分破格成為訂閱人數多達30萬的知名直播主，哥哥的存在絕對非常重要。

製作委員會的方式是什麼？

《東京BLADE》的原作者‧鮫島亞桃子老師受邀參加《深掘☆大好機會!!》，在她的評論中有提到「製作委員會」這個詞彙（第92話）。

所謂的製作委員會，是在製作動畫時向作品共同出資的贊助企業集合體。出資者合而為一製作作品，可以對外進行跨媒體等綜合公關宣傳活動和行銷活動。此外，可以用有利的條件使用對作品擁有的權利，在發展專利租借上也有很大的優點。因為一旦作品走紅，企業就會依照出資比例收到回扣，

從1990年代左右開始，動畫以外的節目和電影製作也被廣泛地應用，在影片尾聲的名單多半會加入「○○製作委員會」、「企劃●●」等文字。

贊助企業愈多，資金就會愈雄厚，也能分散沒有走紅時的風險，看起來盡是一些好事。但是小型的動畫製作公司和原作者等無法參加製作委員會，

缺乏資金的個人和企業就幾乎拿不到回扣了。

事實上動畫業界的苛刻工作條件，以及不尊重原作者而發生問題，從製作委員會方式的動畫普及那時候就開始出現。因此勇敢地自行製作，或是增加參加製作委員會的動畫製作公司，可以說讓作品製作和專利租借開始邁入全新的階段。

有梗扮裝

因為露比毛遂自薦，《深掘☆大好機會!!》播出了異想天開的節目內容，讓束之高閣的角色扮演特集成為自身題材。把透過社群網路大肆批評做角色扮演，是一種帶梗並且

媒體的梅雅請到攝影棚，讓漆原導播穿上自己製作的《東京BLADE》的鞘姬服裝，以角色扮演的樣子登場，並且承認過錯向當事人請求原諒。不但解決問題，還讓身在「外野」的動畫普及那時候就開始出現。

這是露比和她私下聯繫的前草莓娛樂社長‧齊藤壹護聯手設下的布局（第92話）。

角色扮演中有一種被稱為「有梗扮裝」的扮演方式。

會扮演一般角色扮演不會做的事，或是讓看起來不像會角色扮演的人（像是大叔之類的^^）做角色扮演，是一種帶梗並且

藉此引人發笑的扮裝。前者在COMIKET經常出現，像是扮成刊載在學校教科書的空也上人（用踴躍念佛向世人宣揚佛教教義的僧侶。每次一念佛號，口中就會飛出佛像的立像很有名），或是扮演曾經演出「樂天信用卡」廣告的長瀨智也先生，還有扮演在2022年日本對戰卡達國家足球隊時，勉強追上差點出界的球，並且為日本代表隊得分的三笘薫選手等等，會看到各種創意十足且費盡心思的角色扮演。

相對於那種創意扮裝，漆原導播的角色扮演應該是符合後者吧。角色扮演可以說是年

輕男女（尤其是女性）的興趣，腦清醒。

露比在這次的行動之後，故的傲慢態度，以及只看到表象沒有深入了解就毫無責任感地炎上的網路酸民所帶來的預警，由此也可以看出本作作為娛樂產業相關作品的傑出之處。

已經老大不小的大叔去做角色扮演確實能逗人發笑，不過如果他的扮裝對作品懷抱尊重的話，角色扮演界雖然會笑卻也會接納他，也可能會引發意想不到的知名度。這個節目的企劃是在完全看透角色扮演界的特性下製作出來的。

但是露比和壹護並不是對節目和演出者懷抱好意和熱情才製作這個企劃，而是要利用相關人士鞏固露比在演藝圈的地位，當作一個手段去接近殺死愛的犯人。從這個層面看來，露比黑化後比深受良心苛責所苦的阿奎亞還要冷靜，而且頭段。同時描寫**既存媒體依然如**

把阿奎亞、佳奈、MEM CYO、美波等和她有關的人全都捲入其中，她讓彼此的關係產生裂痕卻又逐步往上爬。而茜明明沒有直接關係，只是使用側寫能力就得知阿奎亞都沒有發現的出生祕密，也一同被露比捲入了超乎本人想像的混亂愛憎劇。

在第七章中，有仔細地深入描寫梅雅批評媒體的細節，也讓露比批評梅雅把自己知道的內情洩漏給粉絲，並操控粉絲在網路炎上來達成目的的手

地下偶像與力量薄弱的經紀公司
現實情況非常嚴苛的偶像業

✳ 究竟地下偶像是在稱呼什麼樣的人？

所謂的地下偶像，是指沒有正式出道的偶像。因為多半在 LIVE HOUSE 和活動場地活動，雖然知名度和受歡迎的程度不太高，但最大特徵是擁有很多狂熱粉絲。

話雖如此就算要嚴格地定義，也很難掌握到底有多少人，因為現在偶像活動的場地和早安少女組。（暱稱：早女。）及桃色幸運草 Z（暱稱：桃草）很相似，也有人乘勢正式出道成為一流偶像。

✳ 與所屬經紀公司的合約問題造成阻礙

早女。和桃草隸屬的都是大型經紀公司還可以放心，小型經紀公司若是利用挖角和甄選召集女性的話，讓人無法忽視的就是合約問題了。

在日本，日本音樂事業者協會在 1981 年有訂定偶像和經紀公司的勞動契約「**專屬藝術家統一契約書**」。1989 年改訂後的版本截至 2017 年，大大小小的經紀公司都有使用。以偶像蘿拉獨立發展而發生紛爭為契機，她表示合約內容根本就是「奴隸合約」引發社會問題，勞動契約在 2019 年全面改訂。

站在經紀公司的角度，合約、課程、美容費用等，花費各種經費好不容易讓偶像開始走紅，一旦偶像換經紀公司或是獨立發展，確實會覺得血本無歸。若是小型事務所，多半是社長兼經紀人甚至當星探物色人才，偶像的管理業務就會非常辛苦。因為經紀人未必能經常陪偶像到工作現場，在看不到的地方發生人際關係糾紛等各種風險大增。此外，也會被要求配合舞台建立角色分配的體制。結果實際上多半會演變成需要和有預約權的經紀公司業務合作，或是偶像本人在換經紀公司後有更好的發展等情況。

第八章

醜聞篇

佳奈無法放棄成為演員的夢想，她在朋友的介紹下認識電影導演・島政則，並一同過夜，不過最終因為她深深喜歡著阿奎亞，所以並沒有越界。但是週刊拍到佳奈與島政則幽會的身影，發展成醜聞。阿奎亞為了救佳奈，使用了也能稱之為「禁忌」的手段……

盯上獵物就一定會獵殺 狗仔隊的恐怖之處

第103話，佳奈在深夜被電影導演・島政則帶到住處，她在差點「被潛規則」的時候逃過一劫，卻被週刊拍到她進出島政則住處的照片，並且受到直接採訪。佳奈方寸大亂，而美彌子說明所謂的「狗仔隊」的恐怖之處。

如果是為了得到決定性的瞬間和真相，媒體就會以遊走在法律邊緣的手段進攻。新聞也會在大字標題加上小小的「是嗎」或是「發展」等字眼，是很常見的手法，以前業界還有的這種採訪行為會讓大眾產生

句格言是「『發展』的字愈小就愈可能是真的」。

埋伏、追蹤是媒體的家常便飯。各家媒體都有雇用公司專用的包租汽車和機車快遞，有時也會動員幹練的駕駛和騎士去追蹤目標。一旦鎖定目標，就算目標躲起來，媒體也會理所當然地侵入建築物，然後用長焦段鏡頭拍攝目標。只要被狗仔隊盯上，幾乎無處可逃，而且要是發脾氣惹怒媒體，還會被大肆抹黑，有許多藝人和體育選手都經歷過這種手段。

網路時代以後，一般人對於媒體素養的意識提高，媒體

不信任感，現今世界的主流是守法（遵從法令），不過另一方面，吵得愈大聲就會愈引人注目也是事實。生活在情報就像洪水氾濫一樣的現代，幾乎不可能做到「討厭的話不要看就好」。然後愈會讓某些人留下深刻厭惡印象的事件愈是有趣。

不怕大家有所誤解地說，在第105話阿奎亞對寫手板野說「勾起世人醜陋的好奇心」，也是無法予以否認的事實。

人類既不堅強也不美麗。

但是人類這種生物也會希望自己能變得堅強和美麗。真是複雜呢。

報導交易

阿奎亞向板野透露自己和露比是愛的孩子，當作壓下佳奈醜聞的王牌。他達成了目的，這條情報被大肆報導，再也沒有人提到佳奈的醜聞了（第105話）。

美彌子曾說過「只有這唯一的方法能阻止（佳奈的醜聞曝光）」，那就是「報導交易」。所謂的「報導交易」是貿易術語，不使用金錢而是以物易物進行交易。在演藝圈，這個用語延伸意指「藉由帶給媒體更有新聞價值的情報，讓媒體撤消刊登後會很麻煩的報導」，或是

「提供當紅明星演出機會，然後讓當紅明星和新人或沒有知名度的偶像同台演出」。在政治圈據說不同政黨會以選舉合作的形式，用選區和比例區互相交換選票，這也稱為「交易」。換句話說，「提供同等或更好的條件換取某個事物」就是交易。

現實中確實有發生過搞笑

藝人據說和知名的女子偶像有公認關係，在他被爆料外遇的時候，經紀公司讓他們兩人拍攝還沒有任何媒體刊登過的合照，然後讓媒體撤銷報導，之後在其他媒體又被報導出來的事情。除此之外，還有以前風靡一時的偶像團體成員和知名

製作人傳出交往謠言時，與想要報導這件事的媒體約好會提供獨家新聞作為交換條件，提供媒體偶像用餐時的私生活照片來替換報導，這件事在當時的粉絲之間非常有名。

交易確實是一個能讓不妥當的報導撤銷的「王牌」，但是就像美彌子在第105話所說：「大型經紀公司有時會採用這個方法，不過對我們來說太困難了。」必須要擁有能夠交易的偶像、題材以及實力，否則不可能辦到。就算再怎麼想要救佳奈，阿奎亞把出生的祕密透露給媒體的行動，幾乎是一種最後手段，讓震怒的露比一句名言。沒有人知道來源出自

和阿奎亞之間的關係產生裂痕。

阿奎亞的前世是成年人，有一定程度的人生歷練，為了不把茜和佳奈這些愛慕自己的女孩牽連其中，寧可自己千辛萬苦。相對的前世還是個孩子就死去的露比，仍保持著**孩子具備的純真和殘酷**，會不厭其煩地利用和傷害同伴，一心一意只想要復仇。雙胞胎兄妹雖然朝著相同的目標，卻已經明確地決定分道揚鑣了。

哪裡，是作為網路俚語長期流通的一句話。

簡單扼要地說，意思就是「因為不知道推什麼時候會從自己的眼前消失不見，所以要趁手還可以碰到的時候竭盡全力地推」。無論是偶像還是聲優或是VTuber，都可能基於各種原因停止活動，或是突然從業界引退（應該說多數都是很突然）。如果到時會覺得後悔「要是當時那樣做就好了」，就要趁現在全力以赴地推，只要是御宅族，無論是誰都能了解這種心情吧。

但是過度應援自己的推會落得身敗名裂。最近發生過的問題，是10幾歲的女孩在被稱

偶像就是要趁能推的時候趕快推

沒有一位偶像宅不知道這

為「男地下」的男子地下偶像趕快推」也代表著「無論是多麼喜歡的偶像，因為不知何時會從自己的眼前消失，要把這件事事謹記在心，事先做好心理準備，無論發生什麼事都能接受」。希望大家凡事都不要忘記「開心且適度地享受過程」。

阿奎亞選擇③以後她一笑置之：「選①以外的都是呆子～！因為被捕鳥蛛咬到後只會有點痛，並不會中毒喔～！」（第107話）

上班的概念咖啡館，最後還偷偷地拿走雙親的錢和資產，據說投入了數百萬的費用。後來因為和推發生當作回報的「那個行為」，理所當然地被警方揭發了。

身上傾家蕩產，經常去男地下

某種意義來說，應援自己的推就和賭博一樣，一旦成癮也會毫無止境地投入金錢。因此偶像方也經常會向大家呼籲「不要勉強應援自己的推」。站在偶像的角度，「過度推」、「勉強推」也有演變成跟蹤狂的風險。

「偶像就是要趁能推的時候

③ 被從天而降的隕石砸成肉醬

① 跌進滿是捕鳥蛛的坑洞裡
② 被機槍射成蜂窩

向阿奎亞提出終極選擇題：

佳奈不知道阿奎亞和茜已經分手，自己主動對阿奎亞說「以朋友的身分好好相處吧」，把傲嬌個性展現得淋漓盡致。她多的動物來說，牠的毒性十足，捕鳥蛛的捕食方式是用大腳抓住獵物，注入毒液讓獵物麻痺，再用消化酵素溶化獵物吸食。

沒有毒性的捕鳥蛛為何會讓人以為是毒蜘蛛？

說到捕鳥蛛，大家因為牠的外觀是巨大身體和毛茸茸的腳而認為牠是「毒蜘蛛」，其實牠的毒性很微弱，據說就算被咬到，毒性甚至比蜜蜂還要微弱。只是對於比人類體型小很

119

捕鳥蛛

至於為什麼大家會以為牠是毒蜘蛛，由來是在義大利的城市塔蘭多流傳著一個傳說，據說被捕鳥蛛咬到後會出現名為「跳舞病」的症狀，為了免於死亡只要跳一種叫「塔朗泰拉」的舞蹈即可。於是為了跳塔朗泰拉而製作許多音樂，其中匈牙利的作曲家李斯特·費倫茨（Ferenc Liszt）的《巡禮之年 第二年補遺：威尼斯與拿波里》之中的曲子〈塔朗泰拉舞曲〉特別有名。

追根究柢「捕鳥蛛」是大型蜘蛛的總稱，並不是特定蜘蛛的名稱，不過愛好者很多，除了會養來當**寵物**外，也會做成料理讓人**食用**。在柬埔寨和泰國等東南亞國家會油炸當零食吃。很多直播主也會用來當直播題材或是處罰遊戲，在 Amazon 也稀鬆平常地在販售食用商品和活體，無論是哪一品種，都是 3 千日圓（約

630 台幣）左右，並不是什麼高價品。

說到演藝圈就會率先想到？
古今中外各種類型的醜聞

‥‥‥‥‥‥‥‥‥‥‥‥‥‥‥‥‥‥‥‥‥‥‥‥‥‥‥‥‥‥‥‥‥‥‥‥‥‥

✳ 陪睡和吸毒……在演藝圈蔓延的醜聞

從 2016 年起開始變得引人注目的，就是週刊頭條新聞被稱為●●砲。以前電視台和演藝經紀公司會和週刊進行交易，多半會利用提供其他獨家題材來避免醜聞曝光，一直維持互相幫助的關係。但是現在是社群網路全盛期。要是連交易本身都曝光，恐怕會引發第二次炎上。

當被稱為藝人的人士發生外遇、吸食毒品、暴力事件等醜聞，原本演出的電視廣告和網路廣告就會被禁止播放，這大家應該都時有耳聞。經紀公司的員工為了解釋而疲於奔命，就連隸屬相同經紀公司的藝人，也經常會出面向大眾道歉請求原諒：「敝公司所屬的偶像造成大家的困擾……」那麼實際上偶像要負擔多少廣告違約金呢？雖然週刊會刊載「○億日圓！」之類的數字，但其實藝人本身用金錢負擔的部分不多。因為現實中很難做到。

此外，女性藝人經常會碰到被邀去參加酒宴……這種模式。在昭和時代捲入糾紛的會是電視台的製作人，令和時代的話，舉例來說絕大多數是新創公司的年輕經營者這類人士。有被稱為隨行者（Attender）的人扮演中介角色的話，就會比較容易和他們認識。

✳ 正因為是網路社會才可能發生，全新類型的醜聞

說到醜聞，整形也經常引起討論。這個時代已經是任何人都能輕易地把畢業紀念冊等過去的照片上傳到網路，比較過去和現在的差異。照片一旦在網路曝光就不可能完全消除。就算是在出道之後想要整形也會受到時間限制，如果不按部就班，臉蛋和身材會突然變得截然不同，所以近來傾向於一點一滴地整形，讓大眾不會發現差異。

第九章

電影篇

電影導演・五反田一直守護著迅速成長的露比和阿奎亞，他決定要拍一部自從愛生前就醞釀已久的紀錄片。五反田想要提拔露比飾演愛。另一方面，阿奎亞查出神木光應該就是殺死愛的真兇，但是神木光的性格異於常人……

精神病患者・神木光

知名女演員片寄由良在休假時獨自去登山，但是她被不久前一起喝過酒的男人推落而摔死。那名害死她的男人，就是雙眼都有黑色星星的神木光。

神木在由良的面前說了一段話：「啊～在奪去妳那充滿價值的生命之後，讓我能感受到自我生命的重量。」讓人覺得他是藉由殺害有才能的人而感到至高無上的喜悅。神木很顯然是個**「精神病患者」**吧。受到動畫、電影和電視劇的影響，大家對於「精神病患者」就是連續殺人犯有很強烈的印象，

不過在精神醫學上是指「反社會人格障礙」。

「反社會人格障礙」有下列特徵：

・表面上很健談
・自私自利、自我中心
・喜歡自我炫耀
・不承認自己的錯誤
・為了得到成果不擇手段
・不厭其煩地說謊和騙人
・無法感同身受和情感投射
・想要操控他人
・缺乏良心
・追求刺激，不擅長單純的工作

在這10個項目中，感覺許多要素也符合阿奎亞和露比的

122

言行舉止。不僅如此，部分特徵甚至看起來就是母親星野愛。不過感覺阿奎亞繼承較多愛的天賦，而黑化後眼睛開始出現黑色星星的露比，則是繼承較多神木光的天賦，這是錯覺嗎？

雖然精神病患者看起來具備犯罪者的氣質，不過程度多寡因人而異。據説腦筋動得很快，還有能在工作上取得豐碩成果的人，也具備了一定程度的精神病患者特徵。總而言之，問題在於要把人格特質朝向正面還是負面發展。

為什麼紀錄片會那麼賣座？

在製作電影《15年的謊言》之前，製作人鏑木和導演五反田為了籌措最低門檻的製作費用1億日圓，到處奔走尋找贊助商和出資者（第111話）。

紀錄片和純屬虛構的一般娛樂電影相比較為不起眼，不過部分類型的紀錄片也會帶來一定的票房收入。

尤其是以歌手演唱會為中心的紀錄片，預期會以歌迷為中心有一定的號召力。《麥可傑克森：未來的未來演唱會電影》是一部把在麥可・傑克森

（Michael Jackson）過世後原本化為泡影的世界巡迴演唱會重現的電影，連日本的票房收入也超過50億日圓。世界級的人氣韓流團體・BTS的《BTS：Yet To Come in Cinemas》，截至2023年3月底吸引了92萬觀眾前往觀賞，票房收入寫下22億日圓的紀錄。

在日本國內歌手中，嵐的演唱會電影在2021年的票房收入排行榜位居紀錄片的第1名，寫下47億1千萬日圓的紀錄。

在音樂類型以外的紀錄片中，最可以期待賣座的，是一心一意地描寫自然和動物之美

的自然紀錄片。追蹤陸地野生動物的《EARTH》、追蹤海洋生物的《OCEANS》，這些自然紀錄片作品紛紛締造票房收入20億的佳績。雖然這個結果出乎意料，但是用電影院的大螢幕，沉浸在優美大自然裡的療癒體驗，確實感覺會讓人上癮呢。

的賣座紀錄片。《15年的謊言》應該會列入這個類型，不過光是內容充滿醜聞，或許可以期待超越麥可和嵐的40億日圓大

在真實紀錄片中，麥可‧摩爾（Michael Moore）導演所執導，批評布希總統對於在美國同時發生的多起恐攻事件的應對，因而引起廣大迴響的《華氏911》，在日本2004年西洋片票房部門高居第17名，成為票房成績17億4千萬日圓右。然而在中國和美國這些市

製作一部電影要花多少錢？

在這個插曲中有說明製作一部電影要花費2～3億日圓，不過根據某位知名電影導演的Twitter，據說日本國產片的製作費用以億為單位算是大作，若是10億日圓則是超級大作。因為日本國內市場很小，平均製作費用會是在5千萬日圓左右。然而在中國和美國這些市場廣大的國家，1億日圓是獨立製作的費用，商業電影的製作費用耗資10億日圓是理所當然的。就連電視節目，如果是大作的話也會花費10億單位的資金。

就連不是娛樂作品的紀錄片，製作費用都會花費以億為單位的資金，可以想像要找到能出資的贊助商是截然不同的規模，也是艱鉅的任務。由此可以看出正在挑戰幾乎是不可能任務的鏑木和五反田對這部作品投注的熱情。

另外，用低預算而大賣的電影，最有名的有西洋片《靈動：鬼影實錄》（約135萬

租金超級便宜的公共設施

為了角逐電影《15年的謊言》的愛一角，不知火芙莉露向露比和茜提議舉辦「私底下的試鏡會」。而場地就是租金2小時200圓的市民活動中心會議室（第114話）。

日本的*公民館等公共設施的會議室、大廳、工作室，真的能用不可置信的便宜租金租用。

* 類似圖書館、美術館或者社區學習中心等等。

言》的愛一角，不知火芙莉露向露比和茜提議舉辦「私底下的試鏡會」。而場地就是租金2小時200圓的市民活動中心會議室（第114話）。

日本的*公民館等公共設施的會議室、大廳、工作室，真的能用不可置信的便宜租金租用。

C，全天租金也只要5900日圓。**澀谷區文化綜合中心**大和田經常會用來當作活動場地，距離澀谷站步行10分鐘左右，樂團等團體用來練習的練習室1和練習室2（容納6人）全天（9～22點）租金是2700日圓，費用非常便宜。

點租用也只要**1900日圓**。就連供最多15人使用的工作室

人使用），就算全天從9點～22點租用也只要**1900日圓**。就連供最多15人使用的工作室

居民中心」的工作室A（最多5人使用），就算全天從9點～22點租用也只要

設施的租金有多便宜。就像芙莉露說的，「畢竟這是使用人民大量的血汗錢打造出來的蚊子館」（第114話），這些設施都是用稅金蓋出來的。畢竟日本的文化發展也會花費稅金，必須感謝像芙莉露這樣的高額納稅人，而且大家也要準時納稅喔。

1650日圓。由此可知公共

日圓）和日本國產電影《一屍到底》（300萬日圓），兩部都是恐怖片。這兩部電影的預算是極低的100萬單位。

用。在東京建物 Brillia HALL 和 Animate 總店的隔壁，座落在池袋條件最好土地的**豐島區居民中心**的工作室A（最多5

SOUND STUDIO NOAH 池袋店，1小時左右最少也要收取1650日圓。由此可知公共

日本原創《放羊的孩子》的另一個結局

在私底下的試鏡會中，芙莉露向露比和茜提議演出「依

在東京都各地都有錄音室的

一般想要租用這種場地，費用非常便宜。

主題即興表演（即興劇）。第一個主題是「騙子」，她演出伊索寓言的《放羊的孩子》，用即興表演改變結局（第114話）。

即興劇是指只有決定場面設定，台詞和動作都由演員自己思考和演出的戲劇。在這段劇情中，當再也沒有人相信一直喊狼來了的少年之後，芙莉露這次則是與平時相反地喊著「狼不會來了～！」來改變結局。

透過在故事中加入梗，將道德勸說故事變成輕鬆的搞笑故事，連芙莉露自己都說：「我不小心將我喜劇演員的資質表現出來了。」

這個《放羊的孩子》的故事是出自伊索寓言，據說本來是西元前6世紀左右，古希臘一位名叫伊索（Aesop）的奴隸說的故事。然而各位讀者知道，這個故事的結局隨著時代變遷被改寫了嗎？再也沒有人相信一直說謊的少年後，之後有兩種結局：

伊索寓言
作／畫：いもとようこ
作者：伊索

① 少年被野狼吃掉
② 少年居住的村莊的羊全都被吃掉

伊索寓言的結局是②，不過**少年本身被吃掉**的結局也很常見。

據說伊索寓言本身是在16世紀左右，由葡萄牙傳教士帶進日本的，不過似乎是在翻譯成《伊曾保物語》時，不知從何時開始改成少年本身被吃掉，用以勸善懲惡的內容。所以①是日本特有的結局，如②被吃掉的終究還是「羊」，這似乎才是正統的內容。

【 Chapter3 】

事件考察

殺死愛的真兇真的是神木光嗎？
未解之謎和最大障礙

✱ 綜合外表和閱歷等所有要素很可能是「真兇」，但是……

本作劇情進入高潮，至少在2023年6月上旬的時間點，阿奎亞、露比、茜、壹護都發現到神木光，他被認為是殺害愛的幕後黑手。神木的容貌神似阿奎亞，眼睛的黑色星星則神似黑化的露比。他的閱歷作為阿奎亞和露比的父親，並不會讓人感到突兀。

第72話，有名抱著白色花束的男性和前去為愛掃墓的露比擦身而過，他喃喃自語著：「星野露比。成了個大美人呢。不愧是妳跟我的孩子。」這名男性恐怕就是神木吧。所有的要素都證明神木是真兇的說法。

✱ 要如何證明神木光犯案呢？

只是這些要素全都是情況證據。在第97話，黑川茜得出神木光是真兇的結論，但是她也避免就這樣一口斷定：「這一切都還只是猜測，只不過是我穿鑿附會得出的臆測。」

雖然神木光就像是「最後大魔王」，但是在認定他是真兇之前，還必須跨越一個障礙。根

據DNA鑑定，幾乎可以確定姬川大輝和阿奎亞之間有血緣關係，但是還沒有證實神木就是他們的父親。為了準確識別，阿奎亞或露比必須要有機會和神木接觸，但是根本就不可能實現。在幾乎不可能做DNA鑑定的情況下，阿奎亞、露比、茜他們要怎麼證明神木是星野兄妹的父親，也是殺害愛的真兇呢？

✹ 動機是什麼？為什麼不親自下手？為什麼只有殺死愛？

再者神木的行動也留下謎團。首先是神木殺害愛的動機。如果神木是個心理變態，對於奪走美麗又有才能之人的生命會感到至高無上的喜悅，那麼這件事就到此為止，但是他會出於那麼簡單的動機就觸發要殺害愛嗎？

此外，神木殺害片寄由良時，還特地大老遠跑到深山裡親自動手，但是與愛和吾郎的死有關的肇事者卻是愛的狂熱粉絲，名叫涼介的男性。推測應該就是神木把愛的住處告訴涼介，並且唆使他去殺害愛，但是他為什麼要用那麼複雜的殺人手法呢？如果單純思考會認為「那是因為神木很狡猾」，茜也說過：「如果就是這個人的話……那麼愛小姐為何不願透露跟露交往對象身分的理由就對得上了。以及行兇時，這男人想借刀殺人的理由也……」（第97話）其中似乎有更深一層的原因。

加上殺害愛的涼介沒有同時殺死與她在一起的阿奎亞和露比，這也是另一個謎。如果他無法原諒自己的推懷孕生子，比起愛，更應該殺害還是幼兒的阿奎亞和露比，而且很輕易就能殺死他們才對。但是涼介只有殺死愛，卻沒有殺她的兒女。這件事代表了什麼意義嗎？

如果《【我推的孩子】》改編成真人版?!

用獨斷和偏見預測演員名單

《【我推的孩子】》無論是原作漫畫還是動畫版都非常受歡迎。據說實際存在的人物中有很多是角色原型,如果改編成真人電影,演員名單會是什麼樣子呢?我們私下嘗試做了預測。

✻ 主演熱門人選是橋本環奈小姐。不過難以找到適合她的定位

率先想到的,就是非常有可能是愛原型的橋本環奈小姐。她在赤坂アカ老師的《輝夜姬想讓人告白~天才們的戀愛頭腦戰~》改編的電影作品擔綱主演,以她的經驗和愛完美契合,不過考慮到愛在序章就會被刺殺,讓她去演一個很快就領便當的角色感覺很浪費。想到她的家人中有個雙胞胎哥哥,感覺橋本小姐也可以飾演露比。

於是讓我們分成橋本小姐飾演愛和飾演露比兩種模式,試著思考看看吧。

◆ 橋本小姐飾演愛的情況

希望會提拔年輕又容貌相像的男女演員飾演阿奎亞和露比。因此提拔面貌和橋本小姐相似的畑芽育小姐飾演露比,然後再提拔和畑小姐長得很像的大西流星(浪花男子)飾演阿奎亞。

和大西先生長得像的女性藝人中,齊藤渚小姐(=LOVE前成員)、丹生明里小姐(日向坂48)、

◆ 橋本小姐飾演露比的情況

澀谷凪咲小姐（NMB48）都有當過偶像，她們也是適合飾演露比的候補人選。

吉澤亮先生是和橋本小姐長相非常相似的男演員。如果橋本小姐飾演露比，吉澤先生只能演阿奎亞了。因為就年齡來說橋本小姐是25歲，吉澤先生是29歲，雖然也很在意他們可以扮演高中生嗎……不過以這兩位演員的演技，就算是飾演高中生兄妹應該也不會讓人覺得奇怪。橋本小姐飾演露比的話，就算是由前面提到有偶像經驗的三位藝人之一飾演愛，現實和配角連結在一起感覺會很有趣。

✳ 對「演技」有各自堅持的佳奈和茜的演員分配呢？

雖然希望有馬佳奈也能由據說是原型的春名風花小姐，或是蘆田愛菜小姐飾演，不過畑小姐也是從1歲開始就以童星身分展開演藝活動，而且因為她也有偶像經驗，似乎也能讓她飾演佳奈。此外，也有人推薦髮型和佳奈相似，留著鮑伯頭的濱邊美波小姐、廣瀨鈴小姐等演員。

在童星出身的演員之中，因為演出晨間劇而知名度高漲的福原遙小姐也是適合的候補人選。她在NHK教育頻道《料理偶像》以童星身分大受歡迎的同時，隨著成長而有段時間過得很辛苦。你說我們因為是她的粉絲，所以在牽強附會？是的一點也沒錯。都說這是我們的獨斷和偏見了（正言厲色）。然後黑川茜的演員我們推薦清原果耶小姐。她們容貌很相像，而且她在電視劇《透明的搖籃》、電影《3月的獅子》、電視劇《歡迎回來百音》等作品的演技備受好評，感覺非常適合黑川茜吧？

預言《【我推的孩子】》今後的故事發展
阿奎亞和露比會迎向什麼樣的結局?!

《我推的孩子》一直在描寫演藝圈的黑暗與現實，以及圍繞著演藝圈業界不為人所知的層面，隨著劇情發展，「復仇故事」的色彩變得愈來愈濃厚，同時開始訴說各式各樣的祕密。

眼睛的星星是轉生者的證明？轉生者的宿命和使命是？

★ 愛本身也是轉生者？白色星星的使命是什麼？

在第75話，阿奎亞造訪自己的前世雨宮吾郎的老家時，碰到帶著烏鴉、身分不明的少女，他們在第118話再次交談。從少女的台詞：「我相信神明都是慈悲為懷的。因為祂將就意義上算是沒有母親的兩人，引導給一名產下無魂之子的母親。」（第75話）可以判斷她應該不是神明，但是「沒有母親的兩人」很可能指的就是沒有良好家境的吾郎和紗理奈，而「產下無魂之子的母親」很可能就是在指愛，兄妹眼中的星星是轉生者的證明，讓人覺得愛本身非常有可能具備轉生者素質。

另一方面，少女告訴阿奎亞：「星野愛的故事已經在那個時間、那個地方，徹徹底底終結了。」（第118話）考慮到愛的人生，擁有白色星星的使命就是要把「愛」散播給大家，愛以偶像身分給予愛，也用生產方式給予家人愛，正因為她完成了使命，所以靈魂才會消散吧。

★ 黑色星星的使命與神木犯罪動機的關聯性
是為了個人的野心嗎？還是「天使與惡魔」的宿命？

擁有星野家血緣的阿奎亞、露比、（恐怕是他們父親的）神木光，雙眼會呈現黑色星星，讓人覺得他們毫無疑問是轉生者（或是擁有轉生者的素質）。阿奎亞和露比因為下定決心要向神木復仇，原本單眼的白色星星變換成雙眼黑色星星。

考慮到神木對「擁有星星的人」懷抱殺意的原因，可以想到的有「個人的野心」和「天使與惡魔」兩種可能性。第一個可能性是身為轉生者的神木想要利用「永恆的轉生」讓自己不老不死，他弄清楚轉生條件，並且想得到容納自己靈魂的容器。原本那是他讓愛懷孕的目的，但是因為吾郎和紗理奈轉生成為阿奎亞和露比，於是他教唆涼介殺了愛。阿奎亞和露比因為有可能會和擁有轉生者素質的其他人生孩子增加「容器」，所以沒有殺他們——上述是我們的推論。

另一個可能性是帶著烏鴉的少女和神木直接敵對。神木殺害有星星的人是他與生俱來的天命，而少女則是白色星星的守護者，她和神木就像是「天使與惡魔」的敵對關係，但是因為少女在現世不具備抹殺神木的能力，所以少女想要激起阿奎亞和露比的復仇之心，讓他們展開行動去殺掉神木——大概是這樣的結構。依據截至目前的劇情走向，為了找出足以作為判斷資料

來解釋上述的兩種可能性，就絕對不能錯過正進入劇情高潮的任何一話連載。

神木和星野兄妹相遇時會發生可怕的事件?!

少女對阿奎亞說：「她（露比）主動打算履行自己的使命……或許……你也應該再思考一下，為何你的靈魂會進入現在的肉體裡。」（第118話）阿奎亞和露比的眼睛會出現「黑」和「白」兩種星星，是因為他們兩人都對神木懷抱殺意，白色星星變換成了黑色。但是他們應該也具備身為愛的孩子「白色星星」的使命。露比的目標是要以偶像身分給予粉絲愛。阿奎亞雖然把演員工作當作是復仇手段，用來合理化自己的行為，但追根究柢演員是可以讓觀眾看到愛和夢想的存在。此外，他用冷酷的態度面對佳奈和茜，卻也正在給她們「愛」。少女是「黑」，換句話說渴望抹殺神木的同時，應該不會只有「黑」=染上殺意，也會完成「白」的使命＝給予愛這個任務吧。然而，這對兄妹繼承了讓身邊的人陷入不幸，卻依然故我的「黑色星星」神木的DNA，難以想像他們和「父親」發生衝突時會發生什麼事。

接近彼此前世的阿奎亞和露比能修復關係嗎？

露比不知道阿奎亞的前世是雨宮吾郎。要是她知道哥哥就是自己的初戀，她的迷戀應該會超越「兄控」等級吧。目前（第118話公開時）因為阿奎亞洩漏愛的生產祕密給週刊而讓

134

茜也會成為神木的殺人目標？

除了星野家以外也有人眼睛會有白色星星。那就是被神木殺害的片寄由良，還有複製愛的時候，甚至連雙眼都有出現白色星星的黑川茜。由良只有右眼出現，而茜在第96話獲得最佳新人獎的表揚時，在複製愛以外的時候第一次雙眼出現白色星星。茜在《現在認戀》完全複製愛時甚至連星星都能複製，這可能是她擁有轉生者素質的伏筆。因為阿奎亞和露比的星星是從單眼變成雙眼，似乎會隨著覺醒方式產生變化。由良只有單眼出現星星，茜則是在複寫愛的人格以外不太會出現星星，由此可知她們或許只是「有素質」的不完全覺醒，並不具備轉生能力。

但是因為神木殺人的判斷標準是「擁有星星的人」，由良和茜都會成為他的目標。在頒獎典禮上，茜和一名神似阿奎亞的人士擦肩而過，那名人士非常有可能就是神木，如果茜在陸橋被某人推下階梯（第98話），也是因為她的眼睛有星星，而被認為是必須殺害的對象的話，那就會產生動機了。在漫畫單行本第1集有描寫，應該是在向與愛有關的人士針對電影《15年的謊言》進行訪談，而茜並沒有出現在訪談中，有人對此提出那個時間點她已死亡的說法，讓人不禁祈禱希望她能平安無事。

這件事人盡皆知，露比認為阿奎亞侮辱了愛，兩人之間的關係產生裂痕。但是如果露比知道阿奎亞的真面目，應該就能理解他獨自苦惱和真正的目的吧。然後在他們與神木發生衝突的命運時刻，兩人究竟會發生什麼事呢？

COMIX 愛動漫 044

超解析！
【我推的孩子】最終研究
星野家之謎

作　　者／三才ブックス
主　　編／林巧玲
特約編輯／陳琬綾
翻　　譯／廖婉伶
美術設計／陳琬綾
編輯企劃／大風文化
發 行 人／張英利
出 版 者／大風文創股份有限公司
電　　話／(02)2218-0701
傳　　真／(02)2218-0704
網　　址／http://windwind.com.tw
E-Mail／rphsale@gmail.com
Facebook／http://www.facebook.com/windwindinternational
地　　址／231 台灣新北市新店區中正路 499 號 4 樓

台灣地區總經銷／聯合發行股份有限公司
電　　話／(02)2917-8022
傳　　真／(02)2915-6276
地　　址／231 新北市新店區寶橋路 235 巷 6 弄 6 號 2 樓

港澳地區總經銷／豐達出版發行有限公司
電　　話／(852)2172-6513
傳　　真／(852)2172-4355
E-Mail／cary@subseasy.com.hk
地　　址／香港柴灣永泰道 70 號柴灣工業城第二期 1805 室

初版一刷／2024 年 07 月
定　　價／新台幣 280 元

國家圖書館出版品預行編目 (CIP) 資料

超解析！【我推的孩子】最終研究：星野
家之謎 / 三才ブックス作.；廖婉伶翻譯 --
初版 . -- 新北市：大風文創股份有限公司，
2024.07　面；　公分
譯自：超解読【推しの子】～星野家の謎～

ISBN 978-626-98652-1-5（平裝）

1.CST: 漫畫

947.41　　　　　　　　113007407

線上讀者問卷
關於本書的任何建議或心得，
歡迎與我們分享。

https://reurl.cc/XIDxMj

參考文獻

【推しの子】第 1 卷～第 11 卷（赤坂アカ・横槍メンゴ著／集英社）
一生好きってゆったじゃん (横槍メンゴ著／小学館)
クズの本懐 第 1 卷～第 9 卷（横槍メンゴ著／スクウェア・エニックス)
かぐや様は告らせたい～天才たちの恋愛頭脳戦～ 第 1 卷～第 28 卷 (赤坂アカ著／集英社)